路德維希・諾爾

陳蒼多—譯

貝多芬失戀記

得不到回報的愛

An Unrequited Love, an Episode in the Life of Beethoven
Ludwig Nohl

目錄

譯者序

本書原為德文，根據資料顯示，出版於一八七五年，英譯本有兩個名稱，一為《得不到回報的愛：貝多芬生命中的一個插曲》（An Unrequited Love, an Episode in the Life of Beethoven），由安妮‧伍德（Annie Wood）翻譯，出版於一八七六年，二十年之後的一八九六年，又以《貝多芬：一位藝術家的藝術與家庭生活回憶》（Beethoven Reminiscences of the Artistic and Home Life of the Artist）為名出版。原作者諾爾在扉頁中表示「以最深的敬意獻給維多女王」，可見他懷著多麼嚴肅、謹慎的心理寫作此書。諾爾除了是位貝多芬的專家之外，對莫札特也深有研究（詳見「原作者簡介」）。（另外要特別說明的是，本書原譯書名應為《得不到回報的愛：貝多芬生命中的一個插曲》，在出版社考慮市場接受度後，建議修訂為《貝多芬失戀記－得不到回報的愛》，也在此提供給讀者參考。）

　　本書的可貴之處是，以一位未婚女士芳妮‧吉安那塔希歐的日記為本，是對貝多芬很近距離的觀察。貝多芬是吉安那塔希歐家的常客，家中的姊妹芳妮和蘭妮都

對貝多芬尊敬、喜愛有加，因為貝多芬把姪子卡爾委託給她們的父親所經營的家庭學校照顧。姊妹之間甚至有點為了貝多芬而「爭寵」，但這當然不是此書的重點。所謂「得不到回報的愛」是指貝多芬對姪子懷有很強烈的期望，希望他能繼承衣缽，對姪子付出百分之百的愛意，但偏偏姪子不爭氣，在受教育的過程中誤入歧途，最後甚至演出自殺未遂的悲劇。書中藉著芳妮的日記，對貝多芬的寂寞、失望、沮喪的心情著墨甚深，也對貝多芬的不幸表示高度同情。除了引用芳妮的日記之外，原作者也藉此書深入探究貝多芬的藝術心靈，是挖掘貝多芬的內心世界的難得佳作。

本書還稍微涉及貝多芬的愛情故事。例如，貝多芬曾為歌唱家瑪達倫娜·維爾曼（Magdalena Willmann）所迷，但瑪達倫娜拒絕成為他的妻子，「因為他很醜，還是半個瘋子」。作者說，貝多芬曾與一位女伯爵，也是他的學生玖麗姐·玖奇亞狄（Giulietta Guicciardi），有一段情，但貝多芬認為，玖麗姐不是屬於他的生活水平的女人，所以雖然她很愛他，終究無法結成連理；他

甚至以法文寫道：「她來看我，哭著，但我輕視她。」貝多芬一生苦多於樂，但卻一身傲骨，從他對於玖麗姐的態度可以看出來。

此外，貝多芬與弟媳爭奪姪子的監護權，也是貝多芬一生的磨難之一，在本書中有詳細與生動的描述，其他如貝多芬的文藝才份也在本書中多所著墨。總之，我認為，這是一部雅俗共賞的經典之作。

然而，我還是要強調，得不到回報的愛，無論就戀人或親人而言，都是一種刻骨銘心的經驗，有時更是椎心之痛，本書對這種痛楚的深入描述，讓我們在這方面有更深一層的體會。

陳蒼多

第一章

一八五七年，萊比錫（Leipzig）的週報《邊界快訊》登載了一篇文章，名為〈貝多芬一生中的幾年時光〉，選錄了一位年輕女士的日記，由於文體直白，在當時引起了普遍的注意。這位女士以最單純的方式把選錄的日記集結在一起，憑著記憶呈現出來，原稿則加以保留。然而，現今這位女士已作古，日記轉交給我，她允許我發表其中任何有助於了解貝多芬的生活和性格的部分。

儘管這位女性天性膽怯謙虛，而日記僅以片段的形式呈現，但喚起我們最深同情的，不僅是這位溫和卻又非常敏感的女人內心所清楚映照出的貝多芬性格，而且還有其中看不到的部分——也就是這位女人的心靈。貝多芬的天才、他的高貴情操、在他身上特別明顯的天生仁慈和簡單的性格力量，質言之，他強烈的人性，都在這些日記選錄中清晰地呈現於我們眼前；讓我們了解到，在親密的個人交往中，他的這樣一種本性想必令這位女士留下深刻、且幾乎壓倒性的印象。

但是很有趣的一點是，過了一段時間後，這位女士內心那種溫柔的偏愛是如何變得精純、排除了所有自私考

慮，轉換成一種深沉又真誠的友誼感覺，充滿了敬意以及
欲想有所助益的心情。我們也有很明顯的證據顯示：這位
沉迷於自身天才之中的音樂家貝多芬，對於家人以及這
位年輕女士在實際生活中提供他的平實又忠實的助力，其
實只有些微的了解。事實上，貝多芬並沒有很感激這種助
力。是的，他認為，在涉及到非他領域內的事情時，他的
個人意見和意願絕不會有錯，就像他對於自己藝術創作的
情況和法則所持有的見識也絕不會有錯。如此，我們就好
像親眼看到，可悲命運的絲線在他的頭四周織著網、拉緊。
他認養了聲名狼藉的姪子，等於為他準備了這種命運的絲
線，最終導致了那齣悽慘生命戲劇中的災難。這位大師的
晚年從那時起蒙上了陰影。由第三者所保有的這些紀錄之
中，可清楚見到這道陰影，也形成了一種悲劇性的背景；
而他的私生活中本來會是很平靜又詩意的這一幕，就在這
種背景襯托之下演出。

　　以下的敘述就足以引介本書主題。

　　一位出生於西班牙的吉安那塔希歐・多・里奧
（Cajetan Giannattasio del Rio）先生，跟原籍義大利、

曾當過某一貴族家教的妻子，從一七九八年開始在維也納辦了一間男孩學校。一八一五年時，基於弟弟卡爾（Kaspar Anton Karl van Beethoven）的意願，貝多芬被指定為卡爾唯一存活下來、與父親同名的兒子卡爾（Karl）的監護人。這個孩子當時八歲，他的母親生活不規律，無法發揮教育他的監督力量；貝多芬是單身漢、沒有自己的家庭，所以法庭裁定把小孩送到學校，而他的伯父貝多芬決定把他送到別人特別推薦的吉安那塔希歐的私人學校。

吉安那塔希歐家的家政是由盡責但病弱的母親和兩個女兒處理。大女兒芳妮（Fanny）生於一七九〇年五月二十六日，當時是二十五歲，也是我們所提到的日記的作者。小兩歲的二女兒蘭妮（Nanni）與李奧波·凡·希墨林（Leopold Schmerling）先生訂婚，希墨林先生也就是日記現今擁有者的父親。這位日記擁有者以如下方式描述「阿姨」和她的妹妹：

「她在年輕時想必長得很美，只不過不像我的母親——她的妹妹蘭妮——那樣美麗，因為我母親是公認的美女。根據我所聽到的一切，貝多芬似乎很仰慕我

母親，但她當時已跟我父親訂婚。」

「阿姨身材矮，我的母親則居於中等身高；阿姨的頭髮是棕色的，我母親則是遠較深濃、幾乎是黑色的。阿姨的眼睛藍中帶綠，透露可愛的神色，有時夢幻、有時很生動；我母親的眼睛是很明亮的棕色，充滿熱情或柔情，視她的情緒而定。人們時常認定，我母親的身體中流著南方人血液，因為她是那麼生氣蓬勃，能夠表現出強烈又深沉的感覺。我的阿姨天性較為冷靜，很內向。她時常告訴我說，她在女孩時代會純因感覺尷尬而不斷談話，然後又感覺亂無頭緒而逃離。」

「我阿姨的性格基本上是憂鬱的，反之，我母親的性格則特別樂觀。阿姨也時常會表現得很快樂，且特別沉迷於寫滑稽詩。只要家中出現很荒謬的事，她就會寫出打油詩來諷刺。」

然而，上述所謂的憂鬱似乎是源於身體的內在結構，主要是取決於生理的原因，因為我們讀到了以下的描述：「我可憐的阿姨一生中有七次內心出現問題，陷入深沉的憂鬱情境中。每次恢復時，她似乎都置身於天堂，

彷彿一堆雲層已經脫離了她的心靈。」早在一八一二年，她就在日記中提到其中一次的病情發作。這次的病情持續了八個月，此後心靈又忽然變得十分清明。她的心靈特性之一，是對於大自然的美感覺到一種很不尋常、但強烈得不可言喻的喜愛，好像她從大自然之美的和諧中本能地尋求、且發現了本性所需要的治癒力量。貝多芬也有這種特性，《田園》交響曲（Symphony No.6 in F major, "Pastorale"）即為例證。

至開始寫日記的前一年，由於未婚夫去世，芳妮的內心遭受極大震撼。她終生未婚，一直持續到八十三歲。

歌德（Johann Wolfgang Von Goethe）寫及格蕾清（Gretchen）[1]的詩行，最能描述芳妮的性格：

「她在這小世界
　過著節儉的生活。」

然而，歌德──我們這位「無家可歸」的偉人，忙於各項藝術成就，就像一位真正的浮士德（Faust），將迄今為止都為人接受、且堅如磐石的藝術規條擊得粉碎──若

是他嘲笑年輕的家庭主婦拎著鑰匙籃到處跑，以揶揄的口氣說道：「修女小姐來了！」她們還是會坦承表示他的這種言行並不令人高興。

另一方面，在芳妮所待的這間房子之中，除了認真追求知性和藝術生活中一切美麗與高貴事物，也到處明顯可見充實的德國文化。就深層文化和內在生命力而言，如要將德國人和尤其是奧地利人區分出來，則最佳的區分證據就是：對於「音樂」這種藝術的強力培養，因為音樂是內在生命及其發展的最明確檢驗標準。

就這一點而言，日記的擁有者以如下方式寫及兩姊妹：「兩人都具有美質的女高音，但阿姨的聲音比較深沉。一度跟我最近見過面的格利爾巴澤（Franz Grillparzer）[2]訂婚的佛羅利柯小姐（Fräulein Fröhlich），仍然熱心地談到我的阿姨總是唱得很棒的《狄托的仁慈》（La clemenza di Tito）之中的一節朗誦調和詠嘆調。我自己

1. 歌德名著《浮士德》中的女主角。

2. 奧地利作家。

聽過阿姨在六十歲時唱《魔彈射手》（Der Freischütz）中的詠嘆調，加上「祈禱」（Preghiera）部分，唱得非常有精神，技巧非常完美。上天確實賜給她美妙的音樂天賦。她年輕時跟舒伯特（Franz Schubert）唱過二重唱。祖父的房子裡時常上演小歌劇，由我的母親和阿姨演唱主要角色。」

但是我們從日記本身知道一件很重要的事，那就是，這家人偏愛唱莫札特（Wolfgang Amadeus Mozart）和貝多芬的神聖樂曲，這在六十年前是非同小可的事實。以下的簡單紀錄清楚證明，他們確實欣賞這種音樂，並且在家中已精練到相當高的程度。一八一四年的十一月二十九日，在一場專為「維也納會議」（Congress of Vienna）的客人舉辦的音樂會中，他們只演奏貝多芬的音樂。

「十二月三日。星期二這一天，貝多芬的傑作迷住了每個人。這種神聖之火的火花激發了我的讚賞之情。」

除了《維多利亞之戰》（Battle of Vittoria, Op. 91）和《光榮時刻》（The Glorious Moment, Op. 136）之外，

這次也演奏了第七號交響曲,只是在當時,此曲遠非「行家」所能了解。如果我們要探究促使這個年輕女士開始寫日記的動機——因為持續記錄一個人的生活經驗並非尋常的事——那麼,我們在日記的第一頁就可以得到答案。

「一八一二年一月一日。我長久以來就很認真地想要寫日記,但時間和環境直到此時都阻礙我實現慾望,甚至這本簿子也幾乎不是一本日記。我將只記下許多快樂的時刻,也記下許多悲傷的時刻。這樣的回憶總是會帶給我歡樂。快樂的時刻回顧起來更加光彩,甚至不愉快時刻的回憶,也時常是愉快的!」

無疑的,這些回憶本來會只限於她個人生活的狹隘例行經驗,但事實上不然,因為她突然引進了一個人,賦予回憶一種像世界般寬闊的趣味,讓我們有正當理由對於私人感覺和感情最隱密的神祕產生興趣。一種由強有力的靈感所激發出的生動氣息,活化了貝多芬的藝術,在整個時代之中重燃了藝術創造力;而儘管日記純潔如處女,侷限在女人的知覺領域之中,我們將在這些日記片段中發現這種生動氣息。但這位日記的作者之所以能夠了解貝多芬這

018

位大師的天才，或者勿寧說，了解他較深層的心靈生命和
本性，並且在某種程度上能夠以言語加以表達，乃因她習
慣於研習自己的內心生命，使她得以獲得線索、進一步了
解所有人類存在的私密。如果我們一路讀下去這些日記，
將會更加了解這一點。

我們要歸功於她提供了許多情況的細節，把貝多芬這
位天才從藝術生活的「榮耀但孤獨的高處」，引進真實家
庭生活中讓人耳目一新的親近狀態。

在「維也納會議」進行期間，身為普魯士腓特列・威
廉三世（Friedrich Wilhelm III）的國務大臣的霍拉茲・
鄧克爾（Hofrath Duncker），住在吉安那塔希歐的家中，
跟家中的年輕小姐們交好，為她們伴奏、大聲朗讀詩歌，
其中就有一齣悲劇《李奧諾蕾・普羅哈斯卡》（Leonore
Prohaska, WoO 96）。鄧克爾也很讚賞和崇拜貝多芬，
女孩們從他那兒獲知很多有關貝多芬的詳情，儘管她們已
經非常尊敬這位大師；而貝多芬被演奏給「維也納會議」
人員的音樂創作，以及他的《費黛里奧》（Fidelio）在第
二故鄉維也納演出受到的好評，也把他提升到塵世榮耀的

最高點。「今天，我們的鄧克爾為我們提供了《費黛里奧》。這項禮物對我們而言可真是雙倍珍貴！」芳妮在一八一五年的一月二十五日這樣寫道。鄧克爾曾請求貝多芬把他寫的悲劇譜成音樂，並且時常為了這個主題訪問他，大師貝多芬為此所寫的四個樂節仍然為吉安那塔希歐的後代所擁有；但計畫不曾實現，只停留在片段手稿之中。因為鄧克爾告訴了兩位年輕的小姐很多有關於貝多芬高貴又善良的故事，她們很急於認識貝多芬。日記中是這樣描述開始認識貝多芬的經過：

「一八一六年一月二十五日。我時常希望貝多芬來我們家，但總是落空，如今終於實現了。昨天下午，他帶了小姪子來看『學校』，而今年一切都安排好了。關於我的幼稚尷尬表現，我就什麼都不說了。很多想法在我腦中流竄著，徵兆很是不祥，要是我沒出現在現場，也是可以原諒的。」

「我是那麼尊敬這樣一位藝術家，對這樣一個男人有著如此高的評價，如今能與他進行心靈的溝通，可真無法描述心中感覺到的喜悅。我的希望終於達成，

彷彿一場夢。我會多麼快樂啊！──只要我們真的能夠與貝多芬建立友誼關係，只要我可以期望讓他的生命中有幾小時感到愉快。畢竟他已經從我的生命中驅除了很多烏雲。我之所以如此期望，主要的原因是，我深深同情他可悲的耳聾情況。」

「跟他在一起的那個年輕人（詩人與作家卡爾·伯納，Karl Bernard）對蘭妮說：『貝多芬會時常來造訪妳。』別人會認為，他已經看出我們是多麼希望貝多芬來訪。由於懷抱著這種期望，生命對我而言是一種愉悅，進而對於未來的日子深感嚮往。」

我們從這幾行文字中推測到，有一種強烈的感覺在醞釀，而這種感覺不僅是許多所謂的受教育者針對藝術家所懷有對「偉人」的純然好奇。這種感覺勿寧是對於他的知性和藝術本性的強烈同情，而這種同情激起了想要親自認識他的渴望，決定了認識時所留下的印象，彷彿彰顯出那個初次見面的時刻是這個家庭的一個重要關鍵，尤其對芳妮而言更是如此。然而，為了準確理解這種印象，並正確認識我們所將要進行的交流之價值，我們最好對於這位站

在我們面前的大師在藝術創造和知性成就方面的重要性，有一種清楚的認知。為了達到這個目的，如能概略了解他到此時為止的生命漸進發展，我們將會擁有最確實可靠的準則。下一章將根據最新的研究，勾勒出貝多芬從出生到與我們的女主角見面為止的生涯概要。

一位藝術家的生涯

An Artist's Career

兄弟們，現在朝你們自己的方向前進吧，

就像一位征服一切的英雄那樣充滿歡樂。

席勒（Friedrich Schiller）

　　路德維希‧凡‧貝多芬（Ludwig van Beethoven）於一七七〇年誕生於「下萊茵河區」（Lower Rhine）的波昂（Bonn）。

　　那個時代在歐洲，尤其在德國、甚至置身在外緣的人們，內心正要覺醒、意識到內心自身的存在，不僅開始探索內心的需求，也開始探究其整個存在的固定目標。科學，尤其是哲學，與實際的行為攜手，為我們的外在生活提供了較美好的方向。這種偉大內心趨向的出現是源於英國，由「美國獨立宣言」和「法國大革命」醞釀而成。我們現今所擁有的一切，都歸功於這種偉大的內心趨向，而且我們仍然朝它努力前進，俾能在生活中展現更美好的行為。

　　這種精神散發自內心，源於東部，源於要求自由的法國，也源於決心出人頭地的普魯士，然後擴展到「下萊茵河區」，甚至擴展到小小的選侯都城波昂，為生命提

供了清新的衝擊力量。麥希米利安・佛蘭茲（Maximilian Franz，奧地利大公）是瑪麗亞・泰麗莎女皇（Maria Theresa）最小的兒子，也是對腓特烈大帝（Frederick the Grreat）讚賞有加的約瑟夫二世（Josef II）的弟弟。他在波昂具體化了那個時代的精神，建立了一所新的大學，並促使藝術和戲劇創作的發展。除了這位有天賦的王子佛蘭茲所特別喜愛的貝多芬之外，當時的有利環境也培養了很多傑出人才，他們之後不僅散布在整個德國之中，甚至也散布在德國以外的地區。貝多芬無疑是所有這些人之中最偉大的一位。他被迫把自己的藝術提升到人類知性更高貴成就的境地，而他是基於自然的傾向，選擇自己的藝術，也因為這種藝術是身為優秀人物的父親和祖父的志業。他也被迫把音樂提高到未曾有的最深境界，使它成為我們內在生命的真心表達。這個年輕的音樂家在當時甚至寫道，「但願我成為一個偉人」等等，他是如何努力追求這個目標？這個成熟的男人又是如何達成這個目標？──這是他的藝術創造的基本部分，也是他生命的本質。貝多芬表現出用之不竭的精力去追求這個目標，所以我們這一代不

僅擁有了他的作品，也擁有了他致力於德國音樂藝術最高成就時，所尤其表現出來強有力的衝勁。他本人則是把自己那種具真正悲劇意味卻又超人的命運——我們之後必須考慮到其重要轉折——歸因於他那用之不竭的精力。

首先，他心中有一種想要遠遠超越偉大前輩的衝勁，加上他真誠地渴望精通前輩所追求的方法，所以，他才離開萊茵河區及其知性活動，轉往在德國發展面向中較不具騷動力量的多瑙河區（Danube）。但在波昂，除了莎士比亞（William Shakespeare）的作品，以及表達並成就德國北部知性生活的雷辛（Lessing）、歌德和席勒的詩之外，特別是自從麥希米利安・佛蘭茲之後，音樂領域的領導者是具有真正悲劇精神的作曲家格留克（Christoph Willibald Gluck），以及最具人性的藝術家莫札特。因此，像貝多芬這樣非常真誠的音樂家，甚至在早年時也禁不住感覺到，湧泉就在這流動著，足以提供生命的一個面向；不，甚至提供生命本身的所有奧妙之處。因此，他前往維也納（Vienna），在那裡可以抽引「生命之水」，滋養他的個人天才。他在一七八七年初次造訪這個莊嚴的城市，

親自認識莫札特，讓莫札特為他上了幾堂課、以音樂家的身分祝福他。莫札特曾這樣預言貝多芬：「注意那年輕人，他會在世上留名。」但是整體而言，貝多芬旅居維也納、甚至見到當時正沉迷於創作《唐璜》（Don Giovanni）的莫札特，卻沒有產生任何即刻的結果，只讓他內心興起「不久就要回到那裡並永久停留」的不可抗拒渴望。這種渴望的實現被不利的環境耽延，他直到一七九二年才得以回到維也納。貝多芬的母親因為生病，忽然把他從維也納叫回；母親在家中受到了極難熬的苦痛後終於結束病魔的折磨。他的父親是選侯宮廷中的男高音，從他自己的母親身上遺傳了嗜酒的傾向，被流放到了一個鄉村小鎮。貝多芬獲得父親少少收入中的一半，必須用以提供弟弟卡爾與約翰（Nikolaus Johann van Beethoven）的食、衣和教育費用。身為藝術家的他，由於缺少正規的文化教養而遭受損失，但身為男人的他，卻從內心成長得到補償。男人的責任落在一個幾乎不到十六歲的男孩肩上，但貝多芬還是履行了責任，並且一直到履行完責任後，他才又完全獻身於藝術家的研究工作。海頓（Joseph Haydn）路過波昂，促

使貝多芬實現造訪維也納的願望；此時莫札特已去世，綽號「老爸」的海頓即將成為宮廷風琴演奏者的老師。如此，音樂家貝多芬就在二十一歲時第二次造訪維也納，不曾再離開。他受教於海頓、寫出歡樂的《鄉村理髮匠》（Der Dorfbarbier）的約翰‧申克（Johann Schenk）、薩里耶利（Antonio Salieri），以及博學但枯燥無趣的對位音大師阿爾布雷奇貝格（Johann Georg Albrechtsberger）。他已徹底履行了實際生活的責任，此時，這種精神也表現在他的藝術之中，且不遺餘力，直到他全然游刃於藝術語言中，完全精通。

還有什麼未表達出來的？音樂之都維也納——這方面所有真正的歌韻之母——立刻感覺到這一點。這個音樂之都很高聲讚揚貝多芬是格留克、海頓和莫札特的繼承者，特別是當他演奏自己作品的時候。至少他以音樂表演者的身分，立刻漂浮在那道象徵「大眾好感」以及「物質豐富」的春潮上。貝多芬那自由、大膽、高翔的心靈迷住了維也納真正有教養的人們，因為他的精神是普及於維也納的真正時代精神。「自由、青春、獨立」——這似乎便是不久

就遍及整個世界的《悲愴》奏鳴曲（Sonata Pathétique）的呼喚。這種呼喚以充實、有力的聲調表達了他自身在自由的萊茵河區已經實踐、感覺和經驗的一切，也表達了長久以來沉睡在他胸中的一切，直到他享有了單純表達內在自我所需要的全然悠閒和外在安全感。

如此，他的心中發展出了成熟的真誠感和真正的活動力，符合席勒提供給藝術時代和藝術家本身的祝賀詞，而人類的尊嚴就寄託於藝術家們——

「哦，手掌握著樹枝的『人』，

你多麼俊美地站在世紀的發軔，

處於自傲與高貴的成年全盛期，

嶄露出才能，具豐富的心靈，

豐富、真誠、溫和，靜寂中透露出大量行動，

你是時間之子處於最成熟的時期，

因理性而自由，因法律制度而牢固，

因溫順而偉大，擁有豐盛的財富，

你的胸房已很久沒有顯示那財富！」

　　這是人性的高貴理想，是廣闊的行動範圍。對於這位代表性人物而言，這一切都排除了生命中的「偶發」和「短暫」特性，使生命得以圓熟，形成可敬與和諧的整體。這是這位藝術家的可貴目標。貝多芬的藝術對他而言成為高貴和神聖的天職：開化人類、為人類顯示內在的自我。「人必須不停活動」，這是他的金科玉律。就像來自長久關閉的源泉一樣，從此，象徵高貴創造的無數川流就從他靈魂隱藏的深處汩汩流出。

　　同時，貝多芬也在相當程度上以較輕快的方式表達自己的藝術，為較嚴肅的生命行為增加了很多魅力和快樂。歌曲、奏鳴曲、三重奏、四重奏和交響曲──非常豐富的新鮮音樂愉悅氣息──湧現在這世界上，隱入驚羨的聲音之中。

　　同時，他專心致力於一個目標，從事一件象徵高貴、自傲的男性氣概的工作，而時代的精進和世界的拯救似乎就取決於此一工作。所有慎思熟慮者的眼睛都專注於「法國大革命」中升起的那顆象徵自由的大明星。

　　法國革命的目標與觀念在單一個人──同時是「人」

與「行動」——身上形成，年輕的將軍拿破崙（Napoléon Bonaparte）藉由輝煌的勝利把被偶像化的「自由」帶進每個國度，於是，所有人的內心都為了這個象徵「自由」的英雄而熱情地熾燃，因為他將重啟歷史上最榮耀的時代。偉大的羅馬共和國（Roman Republic）確實不曾有哪位執政官比這個「法國共和國」（French Republic）的第一位將軍——很快就會成為「第一位執政官」——更加偉大。

此後，在一七九八年，當時法國駐維也納的大使，即未來的瑞典國王伯納多特（Jean-Baptiste Bernadotte）將軍，基於對拿破崙的無限敬慕，向見過拿破崙、而拿破崙想必也體認到英雄本性的偉大音樂家貝多芬建議，要他以自己的音樂藝術為這位當代最偉大的人物建立一座紀念碑，此時貝多芬的內心充滿了共鳴，這是最自然不過了。

他確實這樣做了，且紀念碑的偉大與永恆遠勝過所有其他法國偉大統治者的紀念碑，因為這座紀念碑是獻給所有能幹鑑賞家公認十分驚人的拿破崙所展現的睿智。源於此一建議的第三號交響曲（《英雄》交響曲，Symphony

No. 3，Op. 55，"Eroica"）一直到五年後才完成，然而對我們而言，它卻代表了那種激勵貝多芬壯年初期的精神。這種精神比拿破崙本人的精神更加偉大又真實，勝過其後期的反常精神，且一直激勵這位藝術家去創造出輝煌的作品。

但是不久後，更偉大、更深沉的事情出現了。

「經由理性而得以自由！」這位年輕、大膽的齊格菲（Siegfried）[3]接受這句感嘆的字面意義，也意識到自己的力量。在象徵崇高努力的波流帶動下，他不去理會那不可避免的必要性加諸於我們理性和意志的限制。「你將踐踏大蛇的頭，而牠將會傷害你的腳跟！」最古老的神諭這樣說道。他在生理反應方面顯得非常魯莽，特別是在處於最高靈啟狀態的時刻中，這一點在很早的時候就傷害到他的身體健康，更糟的是，影響到他的理智。如同貝多芬自己所說的，「我比其他人需要更高程度的理智，而我一度擁有完美的理智，從事我這種行業的人之中很少人擁

3.　華格納歌劇《齊格菲》的男主角。

有、或曾擁有這樣完美的理智！」當這種疏忽健康的初徵開始顯現，他叫著說：「要有勇氣啊！儘管我的身體在各方面很衰弱，但我的智力必須發揮支配力二十五年之久——就這樣，二十五年了，今年一定會決定我是處於盛年狀態中。」

但是，我們經由 C 小調交響曲（第五號）的第一樂章那持續不變的敲擊主旨，知道更多使他的生活變得黯淡的可怕內心悲愁感。「所以，命運敲擊我的門！」他在二十多年之後如此談到這種主旨——其特點是剛毅的自信和大膽的決定。這個樂章可追溯到「最初的四重奏」（作品十八號）的同樣時間，它時而顯示出這位音樂家陰鬱以及時常透露強烈悲愁成分的心靈，因為命運很早就強烈襲擊他，而他卻從其中發展出對人類快樂的強有力及理想性的信心，也發展出對於世界和人性的高貴觀點。

甚至在這個時期中，貝多芬似乎也預見了解決悲愁的方法，因為他就在此時寫出了第五號交響曲的慢板，在其中表現出無可抗拒的激流，象徵有意識又強烈的幸福感。

　　他已經發現一條很高遠的途徑，可能引導他走向最高遠的境地。與他同時代的人，在他早期的奏鳴曲和協奏曲中發現了「眾多的美」，在最為人喜愛的七重奏中發現了「眾多的風味和感覺」，在他的第一號交響曲中發現了「眾多的藝術、新奇性，和豐富的觀念。」他的藝術朋友們的眼光，以及眾人的讚賞目光專注在他身上，他們甚至預期在海頓和莫札特之後會發生偉大的事情。但沒有人知道當時是什麼心事佔據這位偉大藝術家的內心，導致他陷入最可怕的失望中，瀕臨墳墓的邊緣。

　　一八一〇年六月一日，貝多芬寄信給柯爾蘭（Courland）地方的一位心腹朋友，催促他到維也納，「因為你的貝多芬很不快樂，與大自然和造物主扞格不入。」然後，只有在他的整個生命處於最深沉的痛苦和最難受的不安時，才可能寫出的那種可怕供述出現：「我太時常詛咒祂讓創造的萬物成為意外事件的玩物，最高貴的花也時常變得枯萎、被壓扁。」但幾星期之後，他又寄信給另一位知心朋友，也就是波昂的一位醫生威格勒（Dr.Wegeler），請求他提供助力和忠告，然後又補充：

「我可以誠實地說，我的生命對我而言是一種痛苦。有幾乎兩年之久，我都避開所有社交活動，因為我不可能告訴別人說我耳聾了！我一再詛咒我的存在。普魯塔克（Plutarch）[4] 曾教我認命。雖然在生命的一些時刻中，我成為上帝的世界中最不幸的人；但如果可能的話，我會違抗我的命運。」

他的朋友回了信，表示同情，請求他提供進一步的消息，於是他在一八〇一年十一月十六日回信說，整體而言，他的情況好轉了，除了「這個災難」！「哦，如果我得以從這個災難解脫，我將去環遊世界！」他這樣說道。「我感覺到，我的青春現在正要開始。每天我都更加接近那種我感覺到但卻無法描繪的目標。只有以這種方式奮鬥，你的貝多芬才能活下去。不要談到休息！你將會看到我就像世間所允許的那樣快樂——也就是，並非不快樂！不，我無法忍受這種情況。我要掐住『命運』的喉嚨，它無法讓我低頭的。哦，活了一千次之

4.　古希臘傳記家和哲學家，著有《希臘羅馬偉人傳》。

多是多麼美啊！」我們必須知道，一個「可愛、迷人女孩」的愛還會為他的生活增加一種新奇又美妙的快樂。還有誰比一個「必須淒涼又悲傷地辛苦活著」的人更需要愛呢？因為善妒的惡魔──即「體弱多病」──已經欺騙了他。上述這種快樂正在他的音樂創作中閃亮著。到此時為止，他針對人類的內心生命所表達的一切，比起 D 小調奏鳴曲（作品三十一號）的部分又算什麼呢？這部作品的第一樂章透露美妙的戲劇性騷動情緒，顯然是一八○一年秋天寫成，且似乎透露在涉及私事的私人談話中。跟這種心中詩意比較起來，他的《愛德蕾》（Adelaide）又算什麼？雖然後者因其純然的溫柔氣息，在當時甚至廣受喜愛，然而，它只是莫札特那種像笛音的愛與快樂聲調的一種優雅又清晰的回響。莫札特的旋律雖真實又美麗，但要論及源自愛與快樂、喜氣洋洋的生命享樂，則是初次表達在 D 小調奏鳴曲中，由貝多芬賦予具有創意的言語，且出自於多麼深沉的真誠努力，出於因這種高度努力而顯現的深沉憂愁！

　　然而，雖然這個女孩的愛促使新生命從痛苦中躍然出現，但她對於他而言卻是不忠的。我們會再度談到此事。

對於貝多芬而言，愛是無上的生命快樂，必須非常重視忠貞的美德。

經過短暫時間的好轉情況之後，他的重聽狀態又回歸了，並且還伴隨以最可怕的心靈不安。就算有人是貝多芬的聲音無法溝通的——有什麼人的內心會對於他的聲音無感呢？——但是，至少書寫會吸引他。貝多芬是在一八〇二年十月六日完成了這份「書寫」，地點是在靠近維也納的海利根施塔特（Heiligenstadt）村莊，由於對象是做為他的繼承人的兩個弟弟，所以名為「海利根施塔特遺書」（Heiligenstadt Testament）。

「哦，你們這些認為我不友善、陰沉或厭惡人類的人，你們對我多麼不公平啊！你們不知道秘密的理想。我的內心從童年起就充滿柔情和仁慈，我一直都傾向於表現偉大的行為。但只要想想，過去六年之間，一種無可救藥的不幸已經降臨在我身上！我天生具社交本性，卻很早就不得不自我隔離，自己一個人生活。」

此後，他繼續說，那個夏天某一次有個人站立在他身邊，就是他的學生費迪南・黎斯（Ferdinand Ries）。黎

斯聽到遠方有一陣笛聲，但**他**卻聽不到。「這種事情讓我很失望；我會很輕易就結束我的生命，」他補充，「只是我的藝術阻擋了我，在我還沒有完成自覺能夠完成的事之前，我不可能離開這世界。」

　　然後他處理了自己少少的財產——其中最有價值的是四件一組的弦樂器，現今藏於柏林國家圖書館（Berlin State Library）。他寫信給弟弟們說：「要教導你的孩子去尋求美德，只有美德才能使他們快樂，而非財富！這是我的經驗之談。美德在我痛苦時支撐我，當然僅次於我的藝術。我之所以沒有結束自己的生命，就是歸功於它。再見了——彼此互愛吧！」

　　信結束時寫道：「如果在我還未能發揮所有力量之前，死神就來臨，那就是來得太早了。但我很滿足。難道死神不會讓我從一種經常受苦的狀態解脫嗎？死神，你要來就來吧，我會勇敢地面對你。」

　　這種悲愁深深地滲透他的生命，幾天後，他又抓起到那時為止都為他的音樂服務的那隻筆，針對他生命的悲愁災難寫出真正令人痛心的告解。

「我悲傷地向你告別。是的！我感覺被迫要放棄我來這裡時心存的『部分復原』的可貴希望。我心中的希望已經消失，甚至就像枯葉在秋天凋落。可愛的夏天所賜給我的勇氣不見了——不見了！」他又補充說，「我已經很久沒有感覺到那象徵真正快樂的光輝。何時，哦何時，我將在大自然的神殿和人類的神殿中再度感覺到它呢？永遠不會嗎？那會是太冷酷了！」

世人了解這個人的什麼痛苦呢？第二年，即一八〇三年，貝多芬又出現並宣布說，不顧大自然的一切阻礙，他仍然能夠成為一位可敬的藝術家和人類；他的勇氣並沒有辜負他。他在海利根施塔特的那個淒清秋天所完成的第二號交響曲表達了這一點。大眾對這部新作品感到驚奇，並不了解它；然而，他們卻微微意識到其精神透露出一種清新、大膽和崇高的成分。有一位記者了解到那種顯示在他較早期作中的力量，他在評論神劇《橄欖山上的基督》（Christus am Ölberge, Op. 85）時說道：「這堅定了我長久持有的見解：隨著時間推移，貝多芬將跟莫札特一樣促成音樂的革命。他正在朝著目標大步前進。」

　　但是，當一個「大步」，甚至最大的一步，在世人面前出現了——第三號交響曲（《英雄》交響曲）的「慢板」——它就表達出了上述告解的悲愁，提升了境界，針對世界上所有偉大與真實事物的侷限性和短暫性做出莊嚴的詮釋；但是人們卻在其中發現了太多令人驚奇和異常的成分，指責他追求獨創性，而不是追求真實的美和莊嚴。當人們抱怨貝多芬的交響曲太長時，據說貝多芬回答道，如果他寫一首一小時長的交響曲，他們應該會認為夠短了！貝多芬一點也不喜歡大眾的喝采。他知道，當他如此充分表達自己的天才時，他在其中灌注了什麼痛苦和掙扎、灌注了對高貴努力的激勵，他也知道其價值所在。因此，他為何需要介意善變的眾人呢？

　　然而，當貝多芬寫出簡單的銘詞「*給拿破崙——路德維希・凡・貝多芬敬獻*」，把作品獻給拿破崙時，**他**值得如此嗎？有一則紀錄太彰顯出貝多芬對藝術以及人類生命的評價，不能在這略而不提。他的學生黎斯敘述說：「我是第一個把拿破崙已經稱帝的消息告訴他的人。他聽到消息後突然怒氣大作、大聲說道，『那麼，他

畢竟只是個常人。現在，他將會把所有人權踐踏在腳下，以達成他的野心。他現在會把自己置於比所有其他人更高的地位上，變成一位暴君！』」貝多芬走向桌旁，抓起桌上那首曲子的書名頁，把它撕成兩片、丟在地上。他重寫第一頁，將交響曲重新命名為《英雄》交響曲。這可真是充滿男子氣概的暴怒表現！

但是，在這表現出的對人權和自由的熱心，卻以高貴的和諧與節奏，描繪出貝多芬這樣一位強有力、撼動世界的人物的英勇生命。這種英勇生命並沒有因為他莊嚴的死而消失，並且很快有了機會，為真實的高貴行為形塑出適當背景。

同時，顯示在貝多芬最早期作品本質中的偉大特性，並沒有變得隱晦。

《橄欖山上的基督》於一八〇三年春天上演，作曲者貝多芬受託為維也納舞台（Vienna stage）寫一齣新歌劇，條件優渥，讓他能過著免於金錢困境的生活。然而，外在環境阻止了此一計畫的實現。不過，一八〇四年當鑑賞家聆聽過《英雄》交響曲之後，新任的戲院經理委託他類似

的工作，結果便有了《費黛里奧》。

我們還需要為這部不朽作品的美多說一言半語嗎？歌劇的內容是一位為自由辯護的高貴人物，受到一位敵人的暴力迫害，在獄中受盡折磨。他的妻子蕾奧諾拉（Leonore）偽裝成男人，成為獄中的隨從，在「兇手」即將殺死丈夫時解救了他，同時也解救了同樣受到政治暴虐之苦的其他犯人。「兄弟尋求自己的兄弟們！」、「先殺死他的妻子！」，這種情況顯示出整個氣氛，顯示出那種表現大膽、男子漢行為的衝動——甚至連脆弱的女人也是如此。只要「人道與仁慈盛行」，對於所愛之人最高貴的愛和最自我犧牲的忠貞就會躍然出現。

會有任何人不了解作曲家以心血寫成的這種時代崇高概念嗎？一八〇五年，法國人入侵維也納，妨礙這部作品演出的成功。貝多芬於一八〇六年改編，不再於舞台上演，因為他一時認為這部作品並不為人所欣賞、或者演出沒有滿意的結果。但是，對於這部作品的主要印象，卻深植於那些在內心視音樂為人類生活一部分的所有人心中，特別是其純粹的樂器演奏模式——《蕾奧諾拉》序曲（Leonore

Overture）。

　　但「這些人的內心」卻無法完全彰顯出這位作曲家，無法為他提供在藝術和生活中的正確地位。所以，在最大的努力顯然觸礁之後，貝多芬就懷著深沉的憂鬱心情隱入自己的孤獨世界中。然而，他卻感到自己具有高度潛力，感覺自己被召喚去從事比曾經完成過的更高貴又偉大的事情。難道他會放棄這樣的生活嗎？──這種生活命定他從事這樣一種崇高的工作，並賦予他這種高貴行為。

　　他的自由精神大膽地反抗外在侷限的命運，這一點見證於 C 小調交響曲中那種男子氣概的自我主張、以及對於自身力量的召喚，我們過去不曾在音樂語言中如此清晰地聽到這兩者的表達。難道他沒有獲得勝利嗎？甚至「慢板」的美妙憂傷，也透露出確實無疑的認命、以及內心對於勝利的確信。到此時為止，我們曾經在何處聽過喇叭吹奏出象徵喜氣洋洋的力量，和令人狂喜的榮耀，讚賞著如同這首交響樂終曲中所顯示之堅強意志的真正勝利？

　　「貝多芬」便誕生於這首交響曲（「第五號」，東亞地區俗稱《命運》交響曲）之中，他是偉大、自由、有勇

氣的貝多芬，他的力量來自內心的亮光，守護他的是人道、自由、快樂、自恃等遠大目標！侷限、痛苦是會被克服的。對生命的感覺已經被喚起，加上了那種將生命從窄化、短暫的影響力解放出來、並臻至不朽之善的力量。

我們必須堅定地將**這位**「貝多芬」保留在我們眼前，俾能了解他的生命與他的痛苦。他的存在將是一種不斷、勇敢然而卻經常無望的掙扎。他懷著受傷而瀕臨死亡的心，努力要在大自然和人類的神殿中發現內在的喜悅！

在名為「鄉村生活回憶」的《田園》交響曲中，我們意識到抵達鄉村的愉快感覺，情景是潺潺的小溪旁，置身於大自然的安靜與和平之中，以及鳥兒的愉快歌聲中，跳舞與遊戲的農人歡樂地聚集在一起；然後暴風雨出現，等暴風雨過後就是牧羊人唱出歡樂之歌，感激那支配大自然和人類生活的「偉大力量」。

那句「主啊，我們感謝祢」，其表達的清楚程度勝過純然樂器演奏的〈牧羊人的讚美詩〉（Shepherds' Hymn），勝過根據他原意出現的語詞和合唱曲。同時，這句話表達出他在一八〇七年所寫的第一彌撒曲（C大

調）中一種特別又明確的內容。但是，雖然這首彌撒曲充滿有關這位大師的感覺、智力和幻想方面的特點，然而，它卻只觸及外表、基督教的歷史意義，沒有觸及他的永恆意義和本質。是的，如果我們將更真實的宗教、也就是對於一種活生生「力量」更直接的了解，歸因於《田園》交響曲而不是C大調彌撒曲，也並非是很離譜的事。

在貝多芬生命歷史的後期，我們獲知，他與他的時代和周圍的世界有所衝突。他就像是最簡單的生命那樣，依賴他的時代和周圍的世界，但是當他沉迷於創作時，卻習慣完全忘記這兩者。一八〇八年十二月二十二日，第五號與第六號交響曲首演，讓世界或至少維也納的世界——當時是音樂界的最高法院——見識到真正的人類之美，也見識到這位藝術家莊嚴又具男性氣概的真誠，因為這位藝術家把自己的音樂視為一種「高於所有智慧和哲學」的啟示。

貝多芬下一個選擇做為生命影像的事件，就是奧地利——即德國——對其宿敵拿破崙的反抗行為，雖然這位偉大的音樂家曾一度為他樹立了一座榮耀的紀念碑。

奧地利於一八〇九年隆重慶祝它的「自由之戰」。「自

由之戰」的結果要到一八一三年和一八一四年才明顯化，但其第一次訴諸德國精神，卻是一八一三年春天始於北方、不久蔓延到整個德國的那次運動[5]的真正原因。這次「自由之戰」導致國家水準的普遍提升，驅離敵人，重新點燃德國精神和生活的公眾感覺，我們現今正要開始享受其成果。

就是這次「自由之戰」重新啟發了貝多芬的天才，同時驚心動魄的運動正震撼著奧地利的人民，激起所有人採取行動，激起每個人去表現自我犧牲的行為。這是整個奧地利生命最愉悅的時刻，因為整個國家都武裝了起來，不只職業軍人如此，王公貴族以及市民和農人也是如此。領導人物查理大公（Archduke Charles）是象徵全民普遍站出來自我解救的典型英雄——儘管「亞斯朋」（Battle of Aspern-Essling）和「華格姆」（Battle of Wagram）兩次戰役本身雖不算挫敗，卻導致政治意義上的挫敗。

為了防衛「祖國」以及為了保衛妻兒而進行的戰爭刺

激遊戲，加上勇敢的年輕人生氣勃勃地聚在一起，對貝多芬而言是一幅象徵「愉悅的振奮」的圖畫，不僅振奮了個人的存在，也振奮了整體的生活，振奮了自由和快樂，因此才有第七號交響曲的出現。以前，不曾有英勇力量和生理行動及其結果——確實的勝利——像在這部樂器演奏藝術的傑作中表達得如此美妙。人們都這樣感覺又承認，也可以說是小號第一次以愉悅的華麗方式宣揚德國生命以及勝利的再生，也是德國這個國家第一次意識到其高貴的天職。此時，世界開始普遍反抗歐洲的共同敵人，而威靈頓（Arthur Wellesley, 1st Duke of Wellington）在維多利亞（Vitoria-Gasteiz）打敗這位共同敵人，獲得了決定性的勝利。於是，過去二十年的戰爭恐慌，成為人們以高明方式去表達的主題，而我們這位偉大的音樂家貝多芬就訴諸自己所有的藝術才智來呈現這個題材。現在，我們有關貝多芬傳記的插曲，就以他的個人發展的這個最後階段——包括他本人在各章中出現於我們眼前的部分——作為結束。

貝多芬寫了我們已經命名為《維多利亞之戰》的創作。

一八一三年十二月，這部作品為了漢諾（Hanau）地方的受傷民眾上演。大眾深深了解這部作品，他們在此之前都無法真實地了解貝多芬的創作，因為他在作品中灌輸了濃厚的時代精神，此時獲享自由的人民很歡喜地接受第七號交響曲。「在國內和國外都長久被尊為最偉大作曲家之一的貝多芬，在這個場合慶祝他的勝利。」一份批評性的刊物這樣說。甚至只專注於政治的《維也納日報》也注意到這次演出，並說道，擠滿表演廳的聽眾一致喝采，熱情臻至狂喜的程度。

接著是《費黛里奧》再度演出。作曲家貝多芬全心全意且展現最高的能力和知識重建的這部作品，如暴風雨般襲擊大家的內心，批評家都繳械了。「我再度讚賞貝多芬在《費黛里奧》中光采的音樂。」吉安那塔希歐小姐於一八一四年六月七日這樣寫著。而貝多芬這位偉大的音樂家在那年春天的日記中寫道：「但願上天為我最崇高的思想提供更高貴的特性，把它們導向永遠真實的真理！」報紙說，這是一次「奇妙的成功」、「喝采之聲如暴風雨般襲來」。貝多芬的房子也經常擠滿了人，人

們迫切要求他以愉悅的曲調寫出一部新作品。

我們此時十分能夠了解到，當歐洲君主們於維也納這個堂皇的城市見面締結永久和約時，理當邀請維也納和整個奧地利都引以為傲的這樣一位藝術家，一同慶祝這「神聖的時刻」。我們已經提到那場為「維也納會議」的客人們而舉辦的音樂會。有超過六千個人擠滿表演廳，代表了這個城市和整個歐洲的精英，而那種大可以視之為時代特性的文化，也與他們崇高的社會地位相呼應。

「聽眾以謙恭的態度自我克制，不發出吵雜和喝采聲音，因此音樂會透露強烈的宗教嚴肅氣息。每個人都似乎感覺到，這種場合在一生中不會再現。」一位在場的人這樣見證。但這位見證者忘記提到一件事：聽眾的興奮之情不斷破壞原本禁止在王公貴冑面前發出喝采聲的禮儀。甚至《維也納日報》也承認，在場所有人的喜悅之情，有時會隨著如雷的喝采聲中突然爆發，壓倒了作曲者強有力的伴奏。

貝多芬自己如何看待自己的這次藝術表現？他認為其最終目標是什麼？他表現出一位偉大又真實人物的簡單風

格，在他的日記中告訴我們：

「讓所有所謂的生命為高貴的目標犧牲吧，為藝術的聖堂犧牲吧！」

接下來的日記顯然是在重要的產品——助聽器——出現的時候才寫出的。這種重要的產品把他自己思想的成果呈現在世人面前，同時也照亮他自己的路，並警告他要忠於目標，直到受苦和疲乏的生命終於達成目的。

「讓助聽器運作，之後如果可能的話，去旅行！這一點我歸功於自己，歸功於人類，歸功於上帝。只有這樣，我才能發揮內心的所有潛力。一個小小的庭院，以及一座小小的樂園，來表演我所寫出的音樂，然後為『偉大』、『永久』、『永恆』增光！」

他已經發現了生命最高貴的工作，直到他吐出生命的最後一句話，他永遠不會放棄這個工作。

現在，我們將回到原來提及的日記，也已經做好了準備工作。那位寫日記的沉默、謙遜的女士本人受到這個偉大的人物所感動。貝多芬以及他優越的功績出現在我們眼前，讓這些雖然本身不重要的私人日記片段增加了一種趣

味性，吸引一些人；因為他們對人類的內在生命有所共鳴，知道只有藉由這種精神運作，才得以創造歷史，也就是說，種族才得以進展。

第三章

自白

Confessions

　　我們現在就來敘述這位年輕女士本人所寫的證詞。我們幾乎就能在第一頁，讀到她親自認識當時四十五歲、有點耳聾又患憂鬱症的偉大音樂家之後，在心中所造成的影響。

　　一月三十日，她寫道：

　　「貝多芬整天佔據我的心思，也就是說，我期待他姪子的到來，讓我感到十分羞愧。另一個更重要的原因是，我並不像很多人那般認為蘭妮和李奧波的想法很荒謬。我無法心存希望，也無法放棄希望。我無法相信，我會由於更加認識這個人，就減少對他的天才的尊敬。就算他只有別人所描述的一半和藹可親、心地慈善，我對他的尊重也一定會增加，而他在我心目中也只會是一個非常有趣的人。」

　　值得注意的是，這些短短的文字已經不自覺透露出她內心對這個人的真正價值很有自信；也可以看出，她很相信，世人對這位有高度天份的音樂家的看法是正確的。她本能地看出這位藝術家表面下所隱藏的價值。

　　在這之前，貝多芬曾寫信告訴她父親說，他會親自帶

他的姪子來。

　　為了正確了解這次的安排，我們必須提出說明：這位姪子的母親是一位引人好奇又高傲的女人，對於自己身為母親的權力遭到阻礙、以及兒子的管教權轉移到監護人身上，感到十分生氣，於是對貝多芬進行報復，盡力讓貝多芬的生活難過。她是維也納一位富有中產階級的女兒，不斷為財產問題爭吵；因為她為丈夫帶來了豐厚的嫁妝，而夫妻所生的男孩卡爾是財產的唯一繼承人。但最讓貝多芬痛苦的是，她為了接近這個男孩所採行的方法。有一次，她甚至穿上男人的衣服，在偽裝下得以進入學校的操場，與男孩混雜在一起。貝多芬期望這男孩有很好的表現，希望「自己的名聲藉由姪子會變得加倍傑出」，所以，他當然恐懼這個「壞女人」對她兒子的影響會造成的結果，因為她教唆兒子對伯父表現各種說謊、欺騙和掩飾的行為。隨著日記的進展，我們將聽到更多有關這方面的事情。很不幸的，我們不得不認知到：貝多芬對姪子未來的標準太高，與他對孩子母親的敏感恐懼和嚴厲態度有所牴觸，很容易導致結果與所想要的相反。這個不幸的孩子最後的命

運是：未受良好教育、道德墮落與生活方式敗壞。

　　貝多芬的信如下：

　　「我以很愉快的心情向你宣布，明天我終於要把我們受託的寶貴受監護人帶到你那。至於其他方面，我必須再度請求你，不要讓他的母親影響到他──不管她如何以及何時看到他，皆要如此。但是明天我會更詳細地跟你談到此事。你必須注意你的僕人，因為我自己的僕人很快就被**她**帶壞了，不過是為了另一種目的。我會親口告訴你更多的細節。雖然我其實是很想在此事上保持沉默，但為了你未來的宏觀立場，我必須跟你溝通這些令人不愉快的事情。」

　　此後，這位年輕女士在新的一頁上寫了日記，沒有註明任何日期：

　　「我很可能想不到其他任何事──除了想到我們以有趣的方式與貝多芬認識後會產生的愉快情緒。他整個晚上都跟我以及母親一同度過。在這段時間中，我們看出，他很容易被珍貴、崇高的道德情操所感動，是一個高貴、值得尊敬的男人，所以我對他的熱衷在

各方面都有所增加。」

　　這頁日記的其餘部分留白，準備在較方便的時候寫滿，但之後幾天的印象太豐富，她似乎沒有閒暇更進一步描述這第一次、氣氛安詳的見面。下一次的日記是二月二十二日。之後，我們將讓日記和片段按照順序自我表述，只用貝多芬自己的信來增加必要的說明和補充，讓日記得以完整呈現。當然，這位女士敘述了很多無關緊要的事件，涉及家庭生活以及一位保守女人的內心觀察與感覺。雖然她把印象寫在紙上，但她對自己的事情並不總是感到很確定，反而很常信任自己的直覺領會，這一點證明我們已經說過的那件事是正確的——即她的教育和才賦相當高。這一部分我們將從她對生命、男人以及尤其是貝多芬本人的觀察看出來。

　　然而，一般而言，這些日記片段的風格卻顯示出，她是一個單純、受過良好教育的高雅女人，如實描述出自己所發現的事物。

　　下一則日記片段是這樣的：

　　「現在寫幾句有關昨天晚上的談話。我相當喜歡貝

058

多芬的外表。我只能這樣說，因為我幾乎沒有跟他講話。前天，他是在晚上跟我們相處，贏得我們所有人的好感。他的性情謙虛又誠實，我極為喜歡！他與男孩母親的不快樂關係，折磨他的心靈、導致他顯得憂傷。我也因此感到痛苦，因為他是一個應該快樂的男人。但願他喜歡我們，能藉由我們的同情和興趣而發現平和與寧靜！」

「父親問他，既然孩子們都在場，他為什麼那麼早離開我們，他回答說：『我的臉孔與那些快樂的臉孔並不協調，我非常意識到自己再也無法忍受了！』」

「我非常擔心，一旦我更深入認識這個高貴、優越的男人，我對他的感覺會深化，形成比友情更熱烈的情緒；然後，我將面對很多不快樂的時刻。但是，只要我有力量讓他的生命更加光明，我將會忍受任何事情。我將時常寄信給鄧克爾[6]。他對我所有的事都感興趣！」

「二月二十三日。昨天晚上，貝多芬又跟我們待在

6.　鄧克爾是普魯士內閣閣員，曾請求貝多芬為他所寫的戲劇寫曲，請參照第一章。

一塊。蘭妮在彩排，所以媽媽和我一起。為了讓那男孩感到舒適，媽媽離開了房間，於是我跟貝多芬談到了他的作曲和音樂。我對此非常感興趣，因為我能夠藉此同時觀察到他的性格。對我而言，要跟他談很多話並不是容易的事。雖然他遭逢不幸，要跟他一般地談話很困難；然而，可能的話，我總是會設法讓別人加入。」

「二月二十六日。前天，貝多芬在晚上跟我們相處了幾小時。這個夜晚在我的記憶中留下了一個很愉快的印象，希望能享有更多像這樣的晚上。他讓我們清楚看到他，或者說，他允許我們在他身上看到他的特性──心地十分善良。無論他是談到朋友、優秀的母親，或者針對與他同時代的藝術家提出意見，我們都看出，他的內心和想法同樣有修養。事實上，就我而言，我發現他所有的觀察都很公正，也具可靠的優點，我認為應該以書寫的方式加以保留。如果他持續喜歡跟我們相處，我將會多麼高興啊！」

「三月二日。是真的嗎？在跟蘭妮談了貝多芬後，

我叫了出來。他對我而言已經變得那麼珍貴，所以我的妹妹在笑聲中所提出的忠告——不要愛上他——讓我感到很痛苦與困擾？可憐的我啊！我可不願再去想這樣的事情。只不過，專注於愛的一生縱使會帶來一些憂愁的時刻，但終究還是勝過、遠勝過讓一個人溫暖的心在一種空洞、死亡般的單調生活中蹉跎。現在，這不再正確了！而當我更加了解他時，他對我而言一定會變得很珍貴，**非常**珍貴。他能夠如此，也可能如此；那麼，為何要去想及常識告訴我們不可能的那種更親密的結合？」

「我怎麼可能那麼自負，因而相信或想像自己有力量迷住這樣一個人的心靈？如此一位天才！**如此一顆心**！啊，真的！像他這樣一顆高貴的心正符合我的渴望。但接下來的很多漫漫長日我就不要再想到這個問題吧，否則我在他面前會感到很不自在。我很高興，除了稍微開玩笑之外，我不曾嚴肅地跟蘭妮提到這個問題。」

「三月四日。貝多芬的禮物《維多利亞之役》讓我

覺得很快樂；這證明他想到我們，這更令我感到快樂。今天早晨，我的心情不是很好，媽媽在夜裡經常咳嗽，讓我很擔心。我在準備早餐時，卡爾為我朗讀他高貴的伯父寫給他的一封信，我怎能忍住潸潸流下我雙頰的眼淚。今天我確實不快樂，而──**而他也沒有像他應該的那樣快樂！**」

「三月七日。昨天晚上聽音樂時，我的心情進入一種狂喜狀態，在音樂的迷人影響力下，我能夠暫時忘記較早時數以千計讓我心情不愉快的小小苦惱。我注意到很多鄰居受到同樣的影響力，也使我非常高興。貝多芬聽了一段時間。但願卡爾的母親為他惹來的煩惱能告一個結束！這個可憐的男人太在意這種煩惱，我擔心他會生病。我已在給鄧克爾的信中，寫了很多有關於貝多芬的事情。我多麼希望他會回信！」

關於在這位偉大音樂家的生活中，佔有很重要份量的監護權和法律程序，以下這封由他寫給吉安那塔希歐的信，很適合在這引用。

「我必須請求你一件事：見到男孩的母親時，不要

讓她跟他在一起。要向她說明：他太忙，沒有時間。關於這一點，沒有人比我更了解、更有判斷力。如果你讓她們待在一起，我為這個孩子的幸福所擬定的所有計劃就會破功。我希望我在這個問題上不會那麼焦慮——其實，壓力是極大的。昨天我跟律師談完之後了解到，可能要等漫長的一年零一天之後，我們才會知道，有什麼財產真正屬於這個孩子。難道我應該在這種磨難之上、再加上我本來希望藉由你的學校可以避免的困擾嗎？」

至此，他似乎已經開始對這間學校失去信心。寫日記的女士繼續寫道：

「三月十一日。昨天我很不愉快，對音樂會不十分滿意——儘管我在聽音樂、**聽我們所喜愛的貝多芬所寫的**音樂時總是感到很快樂。最近，他對我而言很是珍貴！他的談話充滿真實、深沉的感覺！我希望他會時常來、真心喜歡上我們！」

為了說明上面這則日記，我們引用出現在萊比錫《音樂匯報》中的一段文字：

「在貝多芬的小提琴音樂會中，演奏者很失敗，但《艾格蒙》序曲（Egmont Overture, Op. 84）的演奏無與倫比。」

那段時間，一般在演奏貝多芬的音樂時都會有缺失，這是他與維也納關係不太好的原因之一（不然維也納是一個很有音樂氣息的城市），也是他希望去造訪時常邀請他的英國的原因之一。

這位年輕的女士進一步寫道：

「三月十二日。昨天晚上，有很長時間我都希望貝多芬會來，但希望落空了。只有媽媽和我在家，只有少數的平常訪客來訪。最後，正當我開始進行晚上的例行工作時，有人按鈴——看啊，我們珍愛的朋友終於出現了！我想，他並不知道我們全都多麼喜歡他，尤其是我。我從來不認為他是一個醜男人，反而最近看到他的臉孔讓我感到很愉快；他的模樣也很新穎，他所說的話全都很有重要性。」

貝多芬不可能稱得上是一個英俊的男人。他的鼻子扁平、寬闊，嘴巴很大，眼睛小而銳利，膚色黑黝，又加上

麻臉，看起來非常像黑人與白人的混血，很多年輕女士都說他「很醜」。但是，那年為他畫像的一位藝術家卻這樣描述他：

「貝多芬的表情真誠、嚴肅，他敏銳的眼睛通常都向上看，露出憂鬱的神色。他的雙唇緊閉，但嘴部並沒有露出不愉快的神色。」同樣這位藝術家柯洛伯教授（Professor Klöber），以畫出「柏林歌劇院」那代表「加拉蒂雅的勝利」（Triumph of Galatea）的布幕出名，他又以如下方式描繪貝多芬的外表：

「他穿著一件有黃色鈕釦的淡藍色大衣，加上白背心以及當時流行的白領帶，但是他的衣服看起來並不乾淨。他的頭髮是泛青的鋼色，黑中略帶白。他的眼睛是青灰色，但很生動。當他不梳頭髮或服裝不整齊時，看起來確實很兇暴。」

另一位認識他的人安東・辛德勒（Anton Schindler）這麼說他：「他時常看起來像天帝朱彼特（Jupiter）。」這種印象想必源於他莊嚴、覆蓋著濃密鬈髮的堂皇前額，就像天帝的頭。維也納流傳著一則軼事：某個晚上，在一

間擠滿人潮的客廳中，一位女士極力稱讚這位音樂家堂皇的額頭。貝多芬聽到她這樣說，認知到話中的讚賞意味，就大膽地說：「很好，那麼就親吻我的前額吧！」這個迷人的女性當場吻了他的額頭，回報他的大膽挑戰。這個女人不是別人，正是「美茵河畔法蘭克福」（Frankfurt am Main）的瑪希米麗安・布倫塔諾（Maximiliane Brentano）[7]。之後她自己說出這個故事，貝多芬也於一八二一年把他絕妙的 E 大調奏鳴曲（作品一○九號）獻給她。

日記繼續寫下去：

「三月十四日。昨天晚上，貝多芬又跟我們待在一起。媽媽、蘭妮和李奧波經由我跟他談話，多麼可惜！但我麼願意永遠做這種工作！他心情很好，也許是因為他的監護權問題有了順利的結果。我們談了很多有關我們的音樂結社的問題，愉快地嘲笑、揶揄我們城鎮中的一些規定。」等等。

7. 貝多芬的好友安東妮・布倫塔諾（Antonie Brentano）的女兒。

為了說明以下這則日記，我們必須在這先補充：貝多芬通常都把一、兩年前創立於維也納、而此時很著名的「業餘音樂協會」說成是「音樂兇手協會」，因為協會剛成立時，成員的業餘表演藝術乏善可陳。貝多芬針對維也納的政治機構和其他公共機構所提出的見解，相當知名；此外，他在涉及監護權的沉悶訴訟過程中累積了經驗，所以他有正當理由加以挑剔，對這些事情表達輕蔑之情。

大約在這段期間，貝多芬寄信給在法蘭克福那位年輕女士的父親弗蘭茲‧布倫塔諾（Franz Brentano）說：「我們的政府每天都在顯示出，它是多麼缺少執政的能力。」他時而嘲笑時而辱罵當時存在的「維也納群眾」，把他們說成是「高貴的受苦者」，並使用了他最喜歡以及時常引用的《奧德賽》（Odyssey）中的詩文：

「腓尼基人的領導者們坐在那兒，
喝著、吃著，因為這是他們經年的習慣。」[8]

這位年輕女士在同一則日記中繼續寫道：

「我很高興知道，他已經讀了李奧波（芳妮的妹婿）的詩，因為他現在能夠體認並了解我們是多麼敬重他。李奧波要離開時，他也跟著要離開；但是蘭妮對他說，如果他留下來的話，會是對我們很大的友善表現。他回答說，他不應該這樣做，因為他是我們最近才認識的人。但我們要他放心，說我們不贊成他這樣拘泥禮節。於是他留下來了。如果他變得喜歡我們的話，我會多麼高興啊！但願他會喜歡我們的家人！鄧克爾也這樣希望。這件事真的會發生嗎？」

「三月十七日。前天，貝多芬整個晚上都跟我們待在一起。下午的時候，他一直在為我們採擷紫羅蘭，就像他自己所說的，要為我們帶來春天。這表示他記得我們，讓我很高興。我跟他談到散步與知名溫泉勝地（維也納附近的），以及卡爾的母親。他對於大自然的純然讚賞之情真是美妙！他坦承自己會對事情採取不信任的態度，懷疑很多巧合的情況，也懷疑『松諾爾』（Schönauer）[9]這個名字。這使得我們在不久前感到憂慮，但昨夜卻使我們覺得極為有趣。蘭妮剛剛

彩排回來。」

　　我們最好在這陳述一件事，那就是，受他監護的男孩的母親所請的律師，以及這位女士「仁慈、無害的叔叔」，名字都叫「松諾爾」。這位律師藉由自己的法律知識幫助男孩的母親要陰謀，為這位無助、脫俗的音樂家帶來很多憂愁和煩惱。

　　日記繼續下去：

　　「我時常跟他獨處，唯恐他會感到厭倦。但若是如此，他很容易就會離開我們。父親進來的時候，我們熱情地請求他留下來，跟我們一起吃晚餐。他同意了，我們相當喜歡聽他說出珍貴又有創意的言辭和雙關語。有很多明確的證據顯示，他正要開始對我們有信心。他一直到接近十二點才離開。我會很願意放棄睡眠時間，讓這種事時常發生。」

　　貝多芬把他心愛的「兒子」寄託在這個家庭之中，自

8.　《奧德賽》第七章第九十八、九十九行。

9.　德國人的姓。

己也在其中感到十分自在。顯然，他把到此時一直儲積在溫暖、私密心中的所有珍寶都向這個家庭展示。因此也難怪，他的本性所透露的直誠男子氣概，讓這個年輕女士的**內心**留下深刻的印象。她進一步寫道：

「三月二十一日，星期四。我很渴望寫日記，因為我甚至不敢把從早晨起出現在我心中的所有想法告訴我妹妹，而她到現在為止都與我分享她的每種想法。我可以把讓我極想不斷哭泣的事情隱隱地藏起來嗎？是的！我必須坦承，貝多芬讓我很感興趣，以致我都很自私地希望，不，渴望——我，只有**我**，可能讓他感到愉快。父親提及貝多芬想要旅行（到倫敦），重複地說，他永遠無法形塑出比此時他與姪子之間更緊密的關係。當下，我想到我們會與他分離，於是我心中出現一種思緒——我還能怎樣稱呼它呢？——而這種思緒就困擾著我一整天，使我陷入這種想要把眼睛哭瞎的狀態。」

「我如此坦承，深感羞愧。但是，沒有人夠有資格批評我，除非這個人擁有**一顆具無限愛力的心**，了解到這種敏銳的感覺必須被幽禁在內心之中；也了解到，

儘管內心相信，敢於表達這種偉大的愛、就會讓被愛的人快樂，卻還是必須把它隱藏起來，加以壓抑！」

「最近我一直在自問以前的同樣問題：為何不可能滿足於童稚和姊妹似的感情？無論你如何沉思這個問題，都是徒然。一個人所能做的只有控制自己的感情，但很不幸的是，到目前為止，這對我而言是一種困難的工作。除非我在感情上控制自己，內心感到平和，否則我會努力不在這方面思索我的未來；或者勿寧說，我要承諾自己以童稚的耐心等待，同時繼續像一位真心、忠實的女兒、姊妹和朋友一樣生活著。我將以這種方式繼續生活下去，直到有一天，征服深沉但不理性的心中渴望，以及享有心中的平和，不再那麼困難。如此，一點點的希望就會使我過得快樂，若不如此，內心不會平和。所以我將繼續存著希望！很遺憾的是，我永遠不得忘記、必須經常記住：雖然我可能存著希望，但希望卻不可能結合確信和信心！我知道我已經寫了很多我甚至不應該想及的事情，但是我的感覺是那麼強烈！」

「三月二十三日。我回家時發現貝多芬整個晚上都在家中度過。他帶來莎士比亞的作品,跟母親和小孩子們玩九柱戲。他告訴他們很多有關他自己父母的事,還有他的祖父——想必是一個忠實又可敬的人。」

如果把這種貝多芬的說法寫下來,將可以提供有關他年輕時代的重要訊息,但是很遺憾,這種談話並沒保留在這位女士的回憶中。就這方面而言,她認為只有一個事實值得紀錄。「有一次他告訴我們說,」她這樣寫著,「他接受了格言的教育,因為他的家庭教師是一位耶穌會信徒。」因此,他以及他的偉大前輩格留克,在發展自由思想和天資的過程中,都要反抗狹窄的律則和教條。在評斷他的天資時,這是一個要加以考慮的明顯事實。

這個年輕女士繼續寫出以下的自白:

「三月三十日。整個昨天以及之前的幾個晚上,我們都在等著貝多芬,但等待卻落空了。父親建議要帶我和小男孩去找他。我拒絕了,因此無法真正感到快樂。內心有什麼東西告訴我說,我不應該去。父親回家時說,我的決定很正確。我們珍愛的這個人過去幾

天都感覺不舒服。我深深關心有關他的所有事情，但我最近很容易心情不好。」

「四月三日。我們只見到我們珍愛的貝多芬一次，只有一會兒的時間，是陪著松諾爾家人。但昨天他寫給他的小姪子一封很迷人的信，信中充滿仁慈和善良的語詞，我讀起來真的很愉快。然而，我並不認為，他影響這個小孩現今那種天真無邪的狀態十分正確。雖然他很信任小孩，但孩子年紀不夠大，無法體會這一點，也可能會去沉思自己所無法了解的事情；或者，也許小孩天性並不誠實，可能導致他沉迷於說謊之中。但這可能歸因於：我們珍愛的貝多芬希望藉由自己偉大的愛，來彌補他所得不到的母愛，並對他盡心盡力。」

我們必須在這裡中斷這位年輕女士的日記，才能夠明確評斷這些事件，之後才不會發生誤會。如果我們想要完全了解貝多芬和他的姪子日後那種很不快樂甚至痛苦的關係，則芳妮在關於貝多芬對待姪子方面所說的話，是非常重要的。因此，我們在這裡將只會這樣提到：由於貝多芬對姪子抱持著這種強烈愛意，並且對這個孩子的未來在道

德和知性上有著很過度的期望，所以發生了連串可悲的災難，終於導致他企圖自殺，而這件事也跟貝多芬的早逝有很堅密的關係。他對這個男孩深具感情，經常造訪吉安那塔希歐的家。就其他方面而言，他在那並無法發現所需的精神食糧；也許這不幸就是他日後以很不正確方式評斷和譴責這個錯誤的原因。

年輕女士繼續寫道：

「四月十一日，星期二下午。我又看到貝多芬。自從我們擔心他為病痛所苦以來，這是我第一次看到他。最初，我單獨跟他待在一起，但是他對我說的話似乎都不感興趣，我開始覺得很沮喪。李奧波、蘭妮和母親不久就進來，然後貝多芬就變得很有精神。他談到最近生的這場病，說道，哪一天腹痛發作會要了他的命。我聽了後說，這種事想必不會發生的；他回答：『不知道如何死的人是很差勁的人！我還是十五歲的男孩時就知道。』我認為他是暗指他的藝術還沒有很大的成就，所以我就衝動地叫出來：『那麼你可以無懼地死去！』我說了這幾個字，想到他可能英年早逝，

心中感到非常痛苦。」

　　我們在這又要中斷這個年輕女士的日記，補充說道：她在根據記憶所提供的日記片段中，提到上面的談話時曾說道：「他又好像自言自語般地回答說，『我先要想想其他事。』」我們不久就會知道這些「其他事」是什麼。

　　這位年輕女士如此結束日記：

　　「他根據提德吉（Christoph August Tiedge）的《尤倫妮亞》（Urania）所寫出的新作品《致希望》（An die Hoffnung）及伴隨的朗讀調的確很棒。我和蘭妮兩人都很喜歡，讀了之後簡直像進入了天堂！」

《致希望》

根據提德吉的德文

上帝存在嗎？祂會實現

流血的心確實渴望和等待的事嗎？

或者這個最神秘的「存在本身」會顯現

在對活人與死人的最後審判中？

人類不得也不敢提問，只有繼續存著心願！

祢確實喜愛去神聖化安靜、純潔的夜晚，

輕輕又溫柔地隱藏所有的悲嘆，

因為悲傷把病害投擲在疲乏又沉重的心坎，

哦，希望啊，但願每個受苦的人在你那兒找到救援；

感覺自己提升到榮耀的高山，

那兒有天使數著所有的淚珠，提供短暫的慰安！

當只有記憶留下來悲嘆過去的時光

當記憶坐在過去日子的枯枝下面，

想到回音不可持久的聲響，

哦，那麼請你接近，在黑暗的籠罩中凝視

抑鬱的人兒，他已經彎身投向

深陷的墳墓，停留在那兒的記憶間。

如果他抱怨，仰望蒼穹，

悲嘆自己的命運，像那些最後退去的亮光

黯淡地照在他將逝的日子上，

哦，希望啊，請不要否定，

而是要在他的烏雲四周投下一線明亮的光，

讓那光彩可能照射在他悲傷、憂愁的晦暗眼睛，

在日薄崦嵫中，他的最後一片烏雲可能閃亮！

　　一八一一年，貝多芬跟《尤倫妮亞》的作者同在特普利茲（Teplice）時，已經寫信給他說，「你是用兄弟般的『Thou』[10]一字跟我致意，所以，我的提德吉啊，就照這樣吧！我們認識的時間很短，但我們很快就彼此了解，彼此不拘禮了。」由於對一種「永不躊躇的快樂」保有神聖的信心，兩人便藉此結合在一起。提德吉的詩儘管使用誇張的隱喻，卻讓音樂家貝多芬心中留下深刻印象，所以他的作品才能夠顯得有深度又有強度，就像一個痛苦的人發出渴望的嘆息──哦，為了希望！也許，他無法享受到很多外在的快樂，並且除了**音樂**形式的快樂之

10.　在德國，親戚和好友之間的親密稱呼是 Thou，不是 you。

外，不曾體驗到其他快樂，所以情況更加如此。

日記繼續寫下去：

「四月二十日。我們珍愛的貝多芬晚上來了。他說了很多快樂和仁慈的話，但我們之間沒有很多對話。他的模樣透露嘲諷和揶揄的意味，表現出很大成分的創意和機智，一如他的音樂。我希望他會來得比較頻繁，這樣就他造訪時那種微微的不自然和拘禮會逐漸減弱——我是說，這樣我們就可以想到跟他說什麼就說什麼。」

大約在這個時候，烏雲開始聚集在貝多芬生命的水平線上。這位年輕的女士寫道：

「五月四日。本來想針對昨天痛苦的心境說幾句話，但卻被不斷又幾乎無休止的活動壓抑在心中。大約是去年這個時候，我失去了未婚夫，我仍然對於悲愁情緒的記憶感到傷心。我也非常想念鄧克爾的同情，我們已經那麼久沒有聽到他的消息，然後又加上貝多芬對我們的態度已經改變。現在，他第一次顯得很冷淡，不論我多忙，我都為他感到很傷心。我擔心他會

把他的『寶貝』從我們這兒帶走，我心中經常出現這種擔憂；我問男孩為何一直在哭，他回答說，他的伯父禁止他說出來。最初，蘭妮和我認為，男孩苦惱的原因也許是因為他很久沒有收到信了，但我們發現這種猜想是錯的。只有上帝知道這一切是意味著什麼，但是我知道，如果那種把我們和這位最高貴的人結合在一起的關係，就像當初關係形成時那麼突然斷了，我將感到多麼痛苦啊！」

這段特別的時期，貝多芬情緒惡劣，其原因並不清楚──除非起因是源於他對於這個學校的不滿意，認為學校不合乎他的高標準。他認為，開發這個男孩的才能需要這種高標準，而他在心中又不幸誇大了這個男孩的深度和廣度。他開始談到學校「很差」、「無趣」、「缺乏骨幹」等等，他對這間學校的價值表示懷疑，不僅使他面臨很多不快樂的時刻，時常令他內心感到不安寧，並且也造成多次的齟齬，最後導致一次公開的決裂。他不斷抱怨，如此折磨自己和這個家庭，最後，他與他們的關係先是遭到侵蝕、終至斷裂。我們繼續敘述下去時自然會明白。

　　這位年輕女士針對這位音樂大師的「作風」所說的話值得注意。

　　「五月八日。我們與貝多芬之間的處境開始讓我感到焦慮，我不再喜歡他，不僅就他身為一個人而言，並且也就他身為一位藝術大師而言。如果他真心責難我們，那我對他的品格和高度尊敬將會打折扣。」

　　「五月二十七日。前天晚上，他跟我們共處，但他的行為時常顯得喜怒無常又不友善，所以我跟他相處時感覺到畏首畏尾，不敢冒險對他表現得很親密，而我們在冬天時卻全都非常喜歡這種親密關係。我確定，這是環境的錯。雖然我一度沉溺在一種希望中，希望貝多芬可能成為我們忠實的朋友，但是如今他在第一次誤解時就對我們表現得很冷淡，這種希望幾乎不可能實現了。」

　　「六月七日。一兩天前晚上，貝多芬來到我們家。他說的很多話讓我們很想叫出來：『是的，就是這樣，這就是**我**的感覺！』但我並不同意他所說的一段話——**他的生命對他自己而言並沒有價值，他只是希望為了這個男**

孩活下去！這兩句話讓我非常感動，我突然哭了出來。我衷心希望，我們與貝多芬之間不只是普通朋友，也衷心希望他喜歡我們的家人，但這種希望正逐漸減弱。蘭妮跟我都一樣認為，心存這種希望是徒然的。我已經針對這個問題寫信給鄧克爾。」

「六月二十九日。在我因痛苦而臥病的期間，貝多芬來看望我兩次，我非常喜歡他的造訪。由於我很懦怯，跟他講話很困難；或者勿寧說，我拙於經由另一個人的口中表達我的想法，也許就是這樣導致我感到心情一陣沮喪，使得發燒變得更嚴重。縱使是如此，我也願意一再忍受同樣的苦，享受聽到這樣一個具高度才賦、有趣又心地坦誠的人說話。他絕非是普通的人；他的心靈太敏感，無法與世人融合在一起。他獻身於真與善，讚賞真與善，在一生的經歷中不曾稍減其強度；只不過，他最近想必有無數次興起放棄兩者的念頭。」

「他與李奇諾斯基（Karl Alois, Prince Lichnowsky）[11] 決裂的經過，以及他的法律訴訟過程，並不有趣；但

是既然跟他有關，我自然極感興趣，尤其是前者，因為此事證明他的性格具有很強烈的決斷力。」

這位年輕女士以如下方式描述貝多芬與他最長久的維也納朋友和贊助者卡爾・李奇諾斯基王子決裂的經過：「法國人入侵期間的某一個晚上，許多法國人成為李奇諾斯基王子家的座上賓，而貝多芬被請求彈奏鋼琴。他拒絕了王子的心意，他的這位主人便試圖強迫他；接著兩人吵起來，貝多芬乾脆離開王子的家，結束了爭吵。」此事是一八〇六年發生於李奇諾斯基靠近色勒希雅（Silesia）的格拉茲（Grätz）地方的住處。幾年之後，兩人又言歸於好。

「他的法律訴訟過程」如下。

一八〇八年，貝多芬接受任命，成為快樂的西伐利亞（Kingdom of Westphalia）[12] 國 王 傑 羅 姆（Jérôme Bonaparte）的樂隊指揮，每年從三位奧地利王子接受規定

11. 對貝多芬幫助很大的一位奧地利王子，見下一段。

12. 一八〇七～一八一三年建立於德國境內的國家，拿破崙稱帝期間的附屬國之一，由其弟傑羅姆統治。

的薪俸。也就是說，魯道夫大公（Archduke Rudolph）、金斯基王子（Prince Kinsky）和羅科維茲王子（Prince Joseph Lobkowitz）同意每年付給他一定數目的薪資，直到死亡為止。但是，由於奧地利政府在兩、三年之後破產，貝多芬的收入減少到原來的五分之一。期間進行了九次要回金錢的沉悶訴訟過程，雖然金斯基突然死亡、羅科維茲失去支付能力，但貝多芬的收入卻增加，讓他在一八一六年足以支付姪子受教育的所需的費用。

這位年輕女士繼續寫下日記：

「他不像上一次那麼高興。雖然他在敘述過去生活的各種插曲以及分析其他插曲時顯得很起勁，迫使我叫著說：『但人性是脆弱的！』他卻似乎沒有顯得比較開朗或快樂。我很難過他心情那麼低落，因為最讓我快樂的事莫過於：他跟我們相處時感到快活、有趣。現在我幾乎不敢希望他能如此。」

我們要在此提出補充。一八一四年的「維也納會議」加諸這個城市和周圍鄉村頗具傷害性的道德影響力，因為這些地區有很多外國人和一些富人以某種方式揮霍金錢，

造成巨大的傷害。貝多芬從他僕人們的墮落狀態，親身意識到這種不幸的改變。

日記繼續下去：

「聽到他彈奏，我會多麼高興啊！我一再向他暗示此事，只是沒有真正要他實現我的願望。但他不曾主動提供我這種快樂。這是因為他過度謙虛，使他無法知覺到，我們從他的這種仁慈表現中會享受到強烈的愉悅和快感呢？還是源於他對自己的價值和長處自視甚高，以致認為我們無法充分欣賞他美妙的演奏？是何者呢？我幾乎不敢加以評斷。如果是後者，則確實是自傲的結果！如果換成我是他，或許也會有這樣的想法，但我會表現得比較友善。」

我們在這要說，貝多芬對於「在社交場合彈奏」的這種厭惡之情，很早就顯示在他生命中。這好像是他的內在生命的一部份，使得他無法克服羞怯保守的習慣，就算關係到他如此喜愛的藝術時也是如此。

這位年輕女士繼續寫道：

「在康復的兩、三天中，我寫信給我們珍愛、忠實

的朋友鄧克爾。我很優閒又安靜地進行此事，但是，
雖然寫信給他是很愜意又愉快的事，我卻無法把所有
想到的事告訴他。我的思緒不像我所希望那樣快速從
我筆尖流洩出來。然後我知道，我必須時常強迫自己
別太對貝多芬感到興趣；但是，在平靜無事的生活中，
我是很容易對他太感興趣的，其結果就算沒有導致我
在生活中感到痛苦，至少導致我的生活比去年遭遇困
難之後還更不平和。」

「我非常渴望與這個人建立一種更親密的友誼，如
此可以從我的生活中排除掉那些悄然進入我心中的其
他感覺，使我能夠享受與我們珍愛的朋友之間一種和
諧的交往關係，取代老天拒絕給我的其他快樂。但是，
他必須以他的方式表現出與我們之間的關係，就像鄧
克爾一樣。也許我期望太多了，但後者這種希望是真
誠的。因為在這個世界上，還有什麼比享有真正的友
誼更持久、更美妙的事呢？」

這次她內心深沉的感情再度發作之後，接著是一次令
人難受的打擊，原因跟第一次造成她對貝多芬與她家人之

間的友誼關係感到不安相同。

「七月二十九日。陽光出現之後下起了雨，或者勿寧說，晴天霹靂似乎降臨我們身上。我們到家時，發現了貝多芬的信，加上卡爾母親的附信。我在看信時很痛苦，但還是感到安慰，因為媽媽的話：『他已經給了我們警告。』加上卡爾的母親那封有失體面的信，讓我擔心是出現了什麼誤解。我想到我們必須放棄對我而言每天變得越來越珍貴的友誼，心中確實感到極為痛苦達幾小時之久。今天，我感覺比較不痛苦了，特別是因為我記起，他的信在語氣上確實很友善，並且他對我們顯然很親切。」

「我不想針對他對此事的處理方式提出看法。他自己說，他是基於重要的理由而採取此一措施。卡爾這個孩子的未來幸福引起他強烈的焦慮，沒人能因為這種焦慮而譴責他，甚至孩子的母親也不能。有誰知道，這種強烈的焦慮最終而言是否對男孩有好處？我說不上來。也許，他唯恐會因為沒有好好照顧這小孩而受到譴責。我時常想像著，他很害怕有人把任何這種罪

過歸咎在他身上，只是他努力隱藏這種恐懼。我為他感到很難過，因為我相信，這個措施會傷害到卡爾。」

「然後，我只為這個措施感到遺憾，因為很多人會因此譴責他；而那些不會譴責他的人則會對我們學校懷有敵意，這樣又會帶來困擾。我存有一個希望，就是爸爸的回信會使他改變心意；只不過我幾乎不知道，存著這種希望是否明智，因為這個男孩若有任何差錯，我們就會受到譴責。我也認為他是一個公正的人。他以多麼真誠和感激的口氣談到男孩在跟我們一起時所受到的慈祥照顧。我想不出有其他事件如此讓我感到痛苦！」

一八一六年七月二十八日的信，不僅讓貝多芬提出他對此事所表現之行為的理由，並且也顯示他可能會有多麼錯誤的表現。另外值得注意的一件事是，儘管卡爾的母親不喜歡《魔笛》（Die Zauberflöte）這齣歌劇，貝多芬還是稱她為「夜后」[13]，並把自己比喻為保護男孩的薩拉斯

13. 原為莫札特歌劇《魔笛》中的角色，這裡指卡爾的母親。

磋（Sarastro）。

這封信的內容如下：

「親愛的朋友，很多情況迫使我把卡爾帶到我身邊。我可以明確告訴你，原因並不在於你或你這間優秀的學校有任何缺點，只是因為我認為這樣會對這個男孩有好處。這是一種考驗，我將會請求你提出忠告來幫助我，也允許卡爾經常來造訪你的學校。我們將會經常感激你，不會忘記你出色的妻子對於男孩的慈善與照顧。如果我有能力的話，我很想寄給你四倍於信中所附上的薪資。同時，如果我有機會的話，我會以感激的心情盡我所能贊助你的學校，讓人們知道你對卡爾在生理和道德方面的良好影響。」

「至於『夜后』的出現一事，就按照到目前為止的情況，特別是如果卡爾待在你家的話。他自然會有幾天時間感到不舒服，並且，他會在這段時間更加敏感易怒，所以最好不要讓她跟他在一起，以免加深那些我們希望不再被喚起的印象。我附上她潦草書寫的信，讓你看出，我們是多麼不可能依賴她的機智和善意，

也會讓你看出，我曾一度謹慎防備她是多麼正確。這次我不是以薩拉斯磋的身分回答她，而是以君主的身分回答她。」

「請以對我而言很仁慈的所有言詞，代我向你珍貴的孩子和出色的妻子問好。我明天早上五點要離開維也納，但我會時常從溫泉勝地來造訪你。

經常忠貞於你的 L‧V‧貝多芬。」

大約在同時期，貝多芬曾跟一位來自柯爾蘭、名叫倍希醫生（Dr. Bursy）的年輕朋友談到這間學校，抱怨它的缺點，後悔把男孩送到那兒。「卡爾如果要過一種高貴的生活，必須成為藝術家或學者。」他這樣說道——而為了達到這個目的，他此時決定把男孩帶在自己身邊，讓他享有他所過的「高貴生活」。除了他這位很有才賦的姪子之外，這位年老、半聾的男人在世界上還擁有什麼呢？

這個年輕女士完全了解這種感覺，因為她在八月一日寫道：

「貝多芬的朋友伯納德（Herr Bernard）先生今天晚上來，明確告訴我們，卡爾的母親所寫的信跟他把

男孩從我們這裡帶走完全無關，並且貝多芬一直以感謝的口氣談到我們家。我相信，他做這件事的原因是要完全擁有這個男孩，因為他確實熱愛這個男孩；這也難怪，因為卡爾是世界上唯一屬於他的生命。但我還是禁不住為了男孩的緣故而希望他可以跟我們待在一起，這樣會勝過跟他的伯父一起生活；等到後者發現這一點時，也許就太遲了。」

她在八月十六日時寫道：「今天我沒有心情出去（社交），因為父親為了有關我們珍愛的貝多芬之事讓我感到很不快樂。他認為貝多芬不會在這待很久，處於脆弱健康狀態的他太敏感，對事情的感覺太激烈，再也無法忍受困惱的打擊。」

身為父親的吉安那塔希歐對大師貝多芬的預感真的實現了；貝多芬日後跟姪子之間的經歷，竟與這些可悲的預言奇異地吻合。這位年輕女士曾預言，卡爾離開了她父親的房子後，可悲之事會緊接而來，她的看法很正確。她寫道：

「讓我確實感到很安慰的是，我知道他對我們沒有

什麼好抱怨的，但同時卡爾的離開卻讓我感到非常悲傷；因為我**確知**，如果他跟我們待在一起，對他會比較好。然後我又自忖：貝多芬讓這個他有權力依賴的唯一生命經常跟他相處，對他而言會多麼愉快啊。但我仍然對此感到焦慮，因為我擔心，一旦感到這種強烈的愉悅，貝多芬就不會嚴厲管教這個輕率的男孩；而他如果希望這個男孩日後讓他感到安慰，這種嚴厲的管教是必須的。我認為，這個世界上幾乎不可能有另一個人像我這樣，強烈希望這個高貴的人感到快樂。然而我卻擔心我的願望與希望永不會實現。若果真如此，我也必須努力感到滿足，就算是小小的滿足。」

八月二十九日，這位年輕女士提到貝多芬悲嘆自己的財力不足——很不幸，這是真實的情況。由於他讓姪子跟他一起住，所以花費大為增加。無論他多麼努力工作以應付金錢上的需求，他的收入並沒有成比例地增加。無疑的，他之所以那麼快筋疲力盡的主要原因之一是，事實上，為了日常的需求，他不得不賺取足夠的錢，而當時他的健康正在衰退，年紀越來越大。這位年輕女士寫道：

「幾天前，貝多芬從溫泉勝地回來，跟平常一樣抱怨自己的花費。我看到他，聽到他很慈善地談到我們，我心中再度興起那種願望：但願他會喜歡我們，但願他**知道**我們是多麼**極度**喜歡他。他的情況似乎很好，他說，他知道自己很快就會足夠強健，他的身體很健康。」

九月十三日，這位年輕女士提到一件日後變得很重要的事情。

「昨天，我跟貝多芬在溫泉勝地度過一個非常有趣的日子，需要幾天的時間才能恢復平常安靜的心境。我聽到以及注意到的有關他的一切，都讓我很感興趣，我很願意在這詳細加以敘述；不過我知道，我不可能忘記跟這樣一個重要日子相關的最重要事件。我了解所要見到的這個人，加上預期我們所承諾的遠行日子將會美好又可愛，讓我很容易表現出快樂的興奮心情。但是實際情況並不像我們所預期的那麼令人愉快。貝多芬非常可能已經放棄見到我們的希望，所以我們發現他在忙著工作，顯得很心不在焉，我們不得不相信。我們是妨礙到他了。」

　　以下是針對已經提過的那句「我有其他事情要想」所做的闡釋。在一本屬於貝多芬、時間是一八一六年的這個夏天的概要筆記簿中，有一則關於他的作品的大綱，包括他的大奏鳴曲（作品一〇六號），以及 D 小調交響曲，而這位偉大的音樂家把第九號交響曲中的第一樂章和第二樂章稱之為「D 小調交響曲」；此外，大綱也包括「我的一些彌撒曲的前奏曲」。難怪他在被要求接待意外的客人時會顯得「心不在焉」，因為他當時正在寫他最偉大的作品。這位年輕的女士繼續寫道：

　　「我們旅行後回到家時，忘記了疲累，我們對於貝多芬因為僕人愚蠢而導致的情緒惡劣感到很痛苦。我們是不經意地讓他感到不悅，但我還是極為傷心。然而，他不久就恢復正常，在離開我們時大聲說，如果有任何差錯，我們一定不要咒罵他。我很高興看到他又沒問題了。」

　　然後在九月十六日，她又提及幾件小事：

　　「我再說一些關於我們待在溫泉勝地一事。我們對所有涉及貝多芬的事都很感興趣，所以我們很想放縱

我們的好奇心到確實應該受譴責的程度；其實，要抗拒這樣一種誘惑是人類的力量所不及的。我們置身在一個充滿讓人聯想到他的珍貴藝術的房間，四周都是涉及他日常生活的徵象，在這種情況之下，我們怎麼可能不想去檢視向我們暗示到他的每件東西？蘭妮發現了一本摘要簿，看起來包含了很多重要的事情。」

我們要再度打斷這位年輕女士的日記，以便敘述一件事情。這本摘要簿無疑概略記載了要在即將來臨的「貝多芬節慶」（Beethoven Festival）發表的演講。這位年輕女士日後記得曾經在一張沾汙的紙上看到以下的文字：「看到可愛的大自然，我的心像洪水一樣奔流——雖然沒有她在身旁。」她說，這段文字給了她很大的思考空間。

她的日記繼續下去：

「當我痛苦地發現，他想必時常**相當**、**相當**不快樂時，我們為了自己的好奇心遭到多麼難受的懲罰啊！那種真的極為**神聖**的童稚信心以及高貴啟示，不僅讓我很快樂，也在相當程度上喚醒我們的同情和尊敬，至少對我而言達到幾乎無法表達的程度。我們窺探這本

筆記簿是不對的，但是既然做了，就讓我們有機會承認，這個高貴的男人比我們到此時為止能夠評斷的更值得讚賞與尊敬。我非常難受，上床很久後還是睡不著——但最後大自然運作它的權力，我就睡著了。」

我們就在這兒引用上述貝多芬筆記簿中的一個片段：

「我真的照顧卡爾一如他是我自己的兒子嗎？每種弱點，每件小事甚至都有助於這個偉大目標的達成。這對我而言是一件困難的事。但上帝在上，沒有祂，什麼都沒有！」

這位年輕女士繼續寫道：

「第二天早晨，貝多芬與僕人吵架，讓我們很害怕。我們對於僕人這種可恥行為所感到的憤慨，以及對於貝多芬必須跟這樣一個惡人一起生活所感到的悲愁，可真是無止境。我特別對於此事感到十分煩惱。然而，事情很快就過去了。他跟著我們到安頓橋（Anton Bridge），與我們共進早餐，把有關這次吵架的一切告訴我們，並為他的激動和生氣表示歉意，警告卡爾**行為不要像他的伯父**。」

　　這個年輕女士根據記憶敘述此事。她說：「貝多芬出現時臉部被抓傷，說明他跟正要離開的僕人吵了一架。『看啊，』他說，『他在我身上留下痕跡。』然後繼續告訴我們，這個僕人雖然知道他耳聾，卻不努力讓主人聽得到他所說的話。」

　　敘述以一種方式繼續下去，需要我們特別去注意。

　　「很快地，父親和貝多芬之間開始了一次生動又有趣的談話，因為我父親說，我們這個可憐的朋友跟一個似乎不可能有所長進的人待在一起，過著很不幸的生活；所以他最好找到一個妻子，來照顧處於可悲耳聾狀態的他所需要照顧的無數事情，且妻子要具有無法期望於其他任何人的耐心和忠誠。我的父親繼續問他，是否認識任何可能適合他的人。我躲在一個角落聽著，感受到非常強烈又痛苦的興奮之情。此時他坦白說出了我長久以來內心所擔心的事情，那就是，他愛過，卻一事無成！五年前，他認識一個小姐，如果跟她結婚，那將會是生命所能提供他的最大快樂；但這件事想都別想，是十分不可能發生的事實，是一種

妄想。而他此時的感覺還是跟當時一樣。他說，『我無法不想到她。』我聽了非常痛苦又傷心。」

「他還在愛著！這讓我清楚了解到我在那片紙上所發現那幾個字的意義。」

為了充分理解貝多芬在意外的自白中所提到的這件事，以及此事對他內在生命的影響力，我們必須中斷這個年輕女士的敘述一段時間，來回顧這位偉大的音樂家的過去，以洞悉一個人的靈魂的最深沉神秘。

愛情插曲

Love Episodes

我們在開始時，要引用貝多芬的波昂朋友維格勒醫生（Franz Gerhard Wegeler）一份簡單但卻很真實的原始文件，來回應貝多芬一位多年的維也納熟識者所提出的說法──「貝多芬不曾結婚，更不可思議的是，他一生中不曾有過愛的經驗。」

維格勒醫生是這樣說的：「事實上，貝多芬經常在戀愛，一般而言對象是一位出身高貴的女人。科隆地方的珍妮・德洪拉茲小姐（Fräulein Jeanette d'Honrath）是他的初戀，也是他的年輕波昂朋友史蒂芬・凡・布魯寧（Stephan von Breuning）的初戀。她有一次造訪波昂，跟布魯寧的家人待在一起。她是一位漂亮的白膚女孩，性格開朗、樂觀，儀態討人喜歡，受過良好教育，不僅喜歡音樂，聲音也很甜美。她喜歡逗我們的這位朋友，為他唱一首當時知名的歌謠，開始的歌詞是：

『今天必須離開你』等等。」

「獲得她青睞的貝多芬對手是柯隆（Cologne）地方的奧地利徵兵處主人卡爾・格列茲（Carl Greth），之後珍妮・德洪拉茲也嫁給了他。」

「在這之後，貝多芬為一個美麗、溫和的女孩威斯特霍特小姐（Fräulein von Westerholt）動心，激發了愛慕的柔情。我從本哈德‧倫貝格（Bernhard Romberg，知名的小提琴家）那兒聽到很多有關他熱愛這個年輕小姐的軼事。」

這兩段短暫的愛情插曲出現在貝多芬正要步入成年的時候，幾乎沒有留下什麼痛苦，也幾乎沒有在這個美麗的女孩心中喚起什麼溫柔的感覺。

「無論如何，我一七九四年到一七九六年待在維也納的期間，貝多芬在那兒總是在愛戀著某一個女人，並且時常贏得她的芳心，而很多美男子卻很難做到這一點。我也要請大家注意一個事實：據我所知，貝多芬所愛的每個女人出身都很高貴。」

最後這則陳述在篇幅較大的傳記中獲得證實。在這種傳記中，就像在《唐璜》中的〈雷波瑞洛〉（Leporello）那首歌一樣，女伯爵、女男爵以及專心於藝術的淑女等等，全都輪流出現，一個接一個，速度很快；只不過很確定的是，她們之所以允許貝多芬表示愛意，想必只是為了逗一

逗他，而不是真的愛他！現今還有一幅畫，描繪愛神邱比特用一把火炬燒焦了美女賽琪的翅膀，下方有貝多芬親筆所寫的文字：

「送給愛逗弄人的女伯爵夏洛蒂・布倫斯維克（Charlotte Brunswick）的新年禮物。

她的朋友貝多芬敬贈。」

在貝多芬所愛的眾多已知女人之中，我們要提到美麗又有才華的歌唱家瑪達倫娜・維爾曼（Magdalena Willmam）。偉大的音樂家貝多芬年輕時在波昂跟她成為朋友。當他在維也納再度見到她時，她正處於能力與美的高峰，貝多芬很為她著迷，請求她成為他的妻子，但她拒絕了。為什麼呢？「因為他很醜，還是半個瘋子！」為貝多芬寫傳的一位作家這樣斷言，他是從這位女士的一位姪女口中聽到這句話的。

我們也必須提到他的一位學生——年輕的女伯爵玖麗姐・玖奇亞狄（Giulietta Guicciardi），她擁有可愛的身材、熱情又透明的藍眼睛，年方十七。「她愛我，勝過

愛她的丈夫。」她這位耳聾的老師二十年後以法文這樣寫道，回答了助手向他提出的這方面問題。我們也要補充由貝多芬寫給維格勒的一封短箋。這封短箋證實後者十分了解這位偉大音樂家的愛情故事。信這樣寫著：

「最近我的生活稍微快樂一點，因為我比較常跟我的夥伴們相處。我想你並不知道，過去兩年來我的生活曾淒慘到什麼強烈的程度。我的耳聾像幽靈一樣，到處出現在我面前，所以我逃避社交場合，不得不扮演厭世者的角色，雖然你知道我天性並不是厭世者。」

「這種變化是一個可愛又迷人的女孩所造成的，我愛她，她也愛我。兩年後，我沐浴在象徵快樂的陽光中；**而現在，我第一次感覺到，婚姻會是什麼樣真正快樂的狀態。**很遺憾的是，她不是屬於我生活水平的人。若非如此，我現在可能就已經結婚了，所以，我必須勇敢地拖下去。要不是耳聾，我早已身懷我的藝術環遊半個世界了——我還是必須這樣做。對我而言，最大的快樂莫過於從事我的藝術，以及展示我的藝術。」

此時是一八〇一年。兩年後，這位年輕的女伯爵嫁給

了一位加侖堡伯爵（Count Gallenberg），是一位為芭蕾舞寫音樂的作曲家。貝多芬親筆以法文寫到她：「**她來看我，哭著，但我輕視她。**」此時他已經臻至可以結婚的地位。可能的情況是：他向這位女士求婚，不然就是他的意向太明顯，很容易被看穿目的。但她不如其他女士有勇氣。然而，她想必深深察覺到自己的錯誤，一如感覺到一種強烈的悲愁，否則她就不會「哭著去尋找他」──她，一個出身高貴的幾乎不到二十歲的少女。除外，她的行為難道沒有藉口嗎？這種藉口稍微表達在貝多芬描述自己想要採取的措施時所發出的感嘆中。他的助手在談及，勿寧說，寫及這個問題時，稱這種措施為「海克力斯的選擇」（The choice of Hercules）[14]。貝多芬以下面的話語結束了這個問題：「**如果我放棄了天生的結婚念頭，我那更高尚、美好的自我會變得如何呢？**」

我們不久就會從日記本身得知，貝多芬很嚴肅地想到要排除任何較為親密的關係，專心於自己所喜愛的藝術。

14. 在「安逸」與「美德」之間選擇「美德」。

無疑，這是他終生未婚的最終理由。

在一八〇一年到一八〇五年之間與貝多芬保持親近關係的年輕學生黎斯以如下的方式敘述他對這位偉大音樂家的印象：

「貝多芬非常喜歡與女性社交，特別是年輕又美麗的女孩。當我們在外面看到一個迷人的面孔時，他時常會轉身、戴上眼鏡，露出渴望的神情注視她；如果他發現我在注意他，他就會微笑或點頭。他總是在愛著一個女孩，但一般而言，他的熱情不會持續很久。有一次，他贏得了一個很美麗的女人的芳心，我揶揄他，他坦承這個女人迷住他最久，並且是最為真實地迷住，也就是說**整整七個月之久。**」

所有一切都是美好又令人愉快的事情，尤其是對一位藝術家而言，因為這位藝術家對引起快感的事物——其中最重要的是女人——保有其藝術家的品味。這一切，我們不僅可以了解，也可以原諒。但是，難道其中沒有某種力量一定會觸動這個人靈魂的最深處，直到他的整個本性顫動著那真實、熱情的愛所發揮的力量？

106

以下的陳述本身就是答案：

貝多芬死後，人們在一個古老櫥櫃的祕密抽屜中發現了很多東西，其中有一封奇妙的信，包括兩則附言，第一次讓世人了解到他的本性中熱情一面的深度，而事實上，他的奏鳴曲的豐富之美與淡淡的哀愁，已經將這種深度揭露無遺了。

我們會完全揭露這封信及兩則附言所表達的充分又洋溢的強烈感情，因為它們並不是貝多芬對自己坦承的「不快樂的愛」的不祥背景，而是忠實的背景！沒有人知道信是寄給誰的。有些人認為是寫給年輕的女伯爵玖麗妲‧玖奇亞狄，但我認為他們錯了。更沒有人確實知道這段愛情是在何時進行——雖然非常可能是在一八〇六年。信是用鉛筆寫在最優質的信紙上，寫信的地方顯然是某一個未為人知的礦泉療養地，非常可能是在匈牙利。信確實有寄出來嗎？這是一個可以質疑的問題。如果有寄出去，又怎麼會出現在貝多芬的文件中呢？以下這一封的日期是七月六日早晨：

「我的天使，我的生命，我的本身！——今天只寫

幾句話，也是用鉛筆寫——但是是用妳的鉛筆寫。我的住處明天終於會安排好。這種事浪費了多漫長的時間啊！為何要為無法改變的事情表現出如此深沉的悲傷呢？我們的愛只能藉由犧牲和渴望才能持久嗎？妳能改變『妳不是我的、我不是妳的』這個事實嗎？請妳看看妳四周的大自然以及它可愛的創作，讓必然的事物緩和、安慰妳的哀愁。愛要求一切，這也是正確的；對妳而言如此，對我而言也一直如此。如果我們是完全一體的，妳就會像我一樣感覺不到這種痛苦。我們不久就會見面。今天我無法向妳重複我最近談到我的生活時所說的話。如果我們的心總是緊緊靠在一起，我就永不會說出這種話。我的心如此充滿了妳，無法告訴妳其中感受。啊！生命中有些時刻，以言語表達似乎是如此不足。振作起來吧，成為我真誠、親愛、忠實的人，就像我對妳而言也是如此。其他的一切，我們必須留給命運的手，也就是，把將來和必然留給命運。

　　妳忠實的路德維希[15]。」

但同一天晚上，我們更加深入探知這個人的熱情本性：他自我振奮，在強烈的感情中忘了自我，又寫道：

「妳陷在悲愁中，我的愛——妳在受苦！無論我在哪裡，妳的精神都與我同在——與我和妳同在一起！什麼生活啊！！！這樣子！——沒有妳。『仁慈』到處跟著我，但是，那些值得享有仁慈的人，時常不像那些提供仁慈的人那樣配享有仁慈。當我沉思著我與宇宙的關係時，人類對人類的謙遜讓我感到痛苦。我是什麼呢？什麼可以稱之為偉大呢？然而人的神聖就在這之中。」

「當我想到，也許妳在星期六之前不會聽到我的消息，我就可能流淚。妳愛我，我更愛妳，所以永遠不要對我隱瞞什麼事。晚安，我必須去睡覺了，因為我正在洗澡。哦，上帝啊，這麼接近，卻又分隔這麼遠！但是，難道我們的愛不是天堂所賜予的真正禮物？我們的愛就像我們頭頂上方的蒼穹那樣崇高又持久！」

15. 貝多芬的名。

　　睡眠本身彷彿並無法中斷他內心流動的快樂感覺，所以他第二天早晨又繼續寫道：

　　「早安！七月七日。甚至當我還躺在床上時，我的思緒就飛向妳了，我的珍貴愛人；有時是快樂的思緒，時而是屬於那種讓我痛苦的思緒，不知道命運為我們準備了什麼。我生命中不能沒有妳，我也無法擁有妳。但我已決定流浪到遠方，直到我能夠飛進妳的懷抱中，直到我能完全跟妳在一起，我的心靈將看守著妳。是的，一定要如此：妳將會同意，因為妳知道我只忠心、忠實於妳。沒有其他人可能把我的心從妳身上移離，不，永遠不可能！哦，要離開像妳這樣珍貴的人是很難、非常難的；為什麼必須如此？現在我在維也納的生活跟平常一樣痛苦。妳的愛使我同時成為最快樂的人以及最痛苦的人。我的年紀（他在一八〇六年是三十五歲）需要我過著一定程度的一致生活；在我們現在的關係中，做得到這點嗎？」

　　「我的天使，我剛聽說，郵件每天寄送。我必須結束這封信，讓妳可能早一點收到。妳必須鎮靜、沉

穩，因為只有靠著鎮靜的等待，我們才能達到我們的
目標。因此，要有耐性——愛我——今天——昨天——
我的心和靈流著淚渴想著妳——渴想著妳——妳，我的
生命（每個字的書寫變得比較匆促），我的一切——再
見——越來越愛我吧。永遠不要懷疑妳的愛人忠實的
心。

『一直是妳的

永遠是我的

各為對方直到永恆。』

L 16 。」

我們將不會太緊密追蹤他生命中這種希望落空的原
因，但只提出一點，那就是，一八〇六年的這個夏天，F
小調奏鳴曲（作品五十七號）完成了，這是從這位大師手
中寫出的內心最熱烈的感情爆發之一，跟《熱情》一曲一
樣顯示出，曲子是以作曲家真正的心血所寫成。

16. 貝多芬的名路德維希（Ludwig）的第一個字母。

在早期一段情史中曾經是貝多芬情敵的史蒂芬・凡・布倫寧，於同一年秋天寄信給一位波昂的熟人，說道：「貝多芬的心境一般而言是憂鬱的。」

我們不得不在這裡引用吉安那塔希歐小姐[17]筆下的一則日記，因為這則日記也記下了有關這位貝多年輕時代的朋友史蒂芬・凡・布魯寧的更多事情：

「這是指涉，」這位年輕的女士寫道，談及她比較後來和貝多芬所進行的一次有關愛情與婚姻的有趣談話——「這是指涉他以前告訴我們有關他一位朋友的事。這個朋友也愛上貝多芬自己愛上的一個女孩。這個女孩曾鼓勵貝多芬。基於慷慨、雅量或什麼的，貝多芬沒有與朋友競爭，自己退出了。這個女孩沒有活很久，我想她是在嫁給貝多芬的朋友後不久就去世了。」

史蒂芬・凡・布魯寧於一八〇八年又娶了貝多芬所尊敬的朋友——維也納的凡・維任醫生（Dr. von Vering）——的女兒。這位年輕的妻子在結婚十一個月後

17. 即前述日記的作者。

去世，就在貝多芬把一部協奏曲的鋼琴部分獻給她之後。

　　貝多芬又被迫去忍受音樂家和詩人的內心激情。以下的內容引自他寫給另一個朋友——布列斯高（Breisgau）地區的佛雷堡（Freiburg）的格雷呈史登男爵（Baron Gleichenstein）——的一封信。他在信中提到此事，說道：

　　「請代我親切地問候對你和對我而言很珍貴的所有人。我有多麼願意再補充說，還要問候認為我們很珍貴的那些人呢？？？這些問號至少適用在我身上。再見，祝你快樂，因為我不快樂。」

　　格雷呈史登男爵於一八一一年娶了凡・瑪爾法帝小姐（Fräulein von Malfatti）。她的妹妹泰莉莎（Therese）美麗又有才華，有著暗紅褐色鬈髮，很是善變，不曾嚴肅看待人生，然而貝多芬卻對她留下極為深刻的印象，曾請求她嫁給他。他寄給朋友的一封信告訴我們所需要知道的一切。信的內容如下：

　　「你的消息讓我從最強烈的狂喜中掉入凡世。你不知道為何我想再精進我的音樂。難道我只適合從事音樂而已嗎？至少情況似乎如此。從此以後，我必須依

靠我自己的內在自我，因為我從外在的感官中得不到任何東西。不，友誼及其姊妹般的感覺沒有提供我什麼，除了傷害。所以就這樣吧！對你——可憐的貝多芬啊——而言，並沒有外在的快樂。你只會在理想的世界中發現朋友——一切都必須從你的內在自我發散出來。」

「他的婚姻計畫結束了。」史蒂芬·布魯寧在一八一〇年八月寄給朋友維格勒的信中這樣說。

接著是綽號「孩子」的貝蒂娜（Bettina）。她是歌德迷人又可愛的朋友，於一八一〇年春天造訪維也納時表現出真正的藝術家感情和信心，激勵了貝多芬這位偉大的音樂家。她甚至值得像貝多芬這樣一位天才的讚賞與摯愛，因為她具有強烈的藝術鑑賞能力，本身也具高度的藝術才賦。就算我們沒有其他這方面的證明，貝多芬寫給她的信就足以證實這個為人熟知的事實。當她與詩人亞奇姆·凡·亞寧（Achim von Arnim）結婚時，貝多芬寄信給她：

「祝妳和妳的丈夫享有完美婚姻的每種快樂。我要把有關我自己的什麼事都告訴妳呢？『請同情我的命

運』，我跟喬漢娜（Johanna）一起叫出來。只要我再活幾年，就會讓這幾年的時光同時充滿幸福與悲愁，藉助於上帝的力量做出很多事情。」

此時是一八一一年冬天。貝多芬在自己擁有的那本《奧德賽》中標出以下的詩行：

「世界上最美好又令人想望的事

莫過於男人與妻子在真心的愛中結合在一起，

鎮靜地管理他們的家；對他們的敵人而言是難受的光景，

但對他們的朋友而言卻是一種歡樂，對他們自己而言是極致的享受。」

尤有進者，在一本屬於亞瑪利·色伯德（Amalie Sebald）[18] 小姐的簿冊的某一頁上寫著以下的詩句：

「路德維希·凡·貝多芬，

就算妳希望，他也

不可能忘記妳。」

18. 來自柏林的歌唱家，在特普利茲遇見貝多芬，見下一段。

一八一二年八月八日於特普利茲

　　大約在這個時候，貝多芬是待在波西米亞的溫泉勝地，來自柏林的色伯德小姐也跟一個俄國家庭成員待在那裡。她是一個很有天資又受過良好教育的女人，外表引人注目，大約三十歲。由於天生擁有甜美歌喉以及驚人的音樂資質，自然是很吸引貝多芬。我們擁有大量貝多芬寄給這位女士的短箋，幾乎是始於他們認識的第一天。他對她的感覺與其說是青春期的沸騰熱情，不如說是那種象徵個人敬意與愛慕的深沉又較沉著的情操，在生命後期才會出現，並且結果更加持久。

　　「我是暴君？如果妳要的話，妳就是暴君！」他在八一二年九月十二日這樣寫道。「除非妳的看法跟我不同，否則妳不會誤解我說的話。因此我不怪妳；相反的，這樣更可能讓妳快樂。人們不會說什麼，他們只是藉由自己來評斷別人，在自己之中看到別人；這樣沒有什麼用。避開這一切吧！『善』與『美』是不言而喻的，不需要任何人的助力，因此它們是我們的友誼的

基礎。」

「再見，親愛的亞瑪利。就算我認為這個晚上的月光照得比白天更明亮，它也就無法讓妳看清所有的男人。

妳的朋友貝多芬。」

「天才的浪潮會逐漸衰退。」德國作家歌德的名著《浮士德》的主角浮士德這樣詠唱著。貝多芬這位音樂大師心中的感情也是如此。關於他對這個女人的感覺，我們再提供一則樣本：

「妳說，妳對我而言可能一無是處，妳在說什麼夢話啊？我們會親口談論此事的。我一直希望我的出現會為妳帶來平和與安寧，也一直希望妳會對我有信心。我希望明天身體情況會好一點，在妳待在這兒時我們能夠一起度過幾小時，享受大自然的美。」

「晚安，親愛的亞瑪利；非常、非常感謝妳向我證明妳對妳朋友的情感。

貝多芬。」

　　這封信的內容還有另一面，那就是，亞瑪利對於這個時常受苦的音樂家表現出溫柔的關照之情。他禁不住對如此善待他的一個女人感受到強烈的情愛和友情。他想必每年都越來越感覺到，情愛和友誼不復存在時心中的空虛。一八一三年對他而言是受苦的一年：「**身體不健康使他過著非常痛苦的生活。**」我們之後會更加知悉的一位已婚女性朋友，幫助他脫離悽慘的意氣消沉狀態。貝多芬本來認為自己永遠不會復原，理由很簡單：他的生活中完全不具有人類的快樂所不可或缺的柔情因素。他在一八一三年五月十三日所寫的日記中求助於自己，也呼求上帝幫助他，清楚說明了這位音樂家處於非常孤獨的狀態中，外在世界的各種歡樂似乎都與他擦身而過，使得他更加孤獨。日記這樣寫著：「**有一件重大的工作要完成，然而卻不得不半途而廢。一種時常加諸我身上的無用、無益生活又有什麼優越之處呢？而這種——我所陷入的狀態是多麼可怕啊！因為我無法踐踏我對於家庭之樂的渴望，因為我經常沉溺在這種渴望中。哦，上帝！哦，上帝，請慈悲地往下看看可憐、不快樂的貝多芬，快把這種**

狀態結束掉，不要再讓它持續下去了！」

「維也納會議」在一八一四年終結。那場重要的音樂會之後，來自位高權重者，尤其是來自慷慨的俄國女皇的禮物，非常有助於貝多芬處於經濟較充裕的狀態。然而，他的弟弟生病，需要這些錢的一大部分；然後弟弟去世了，把唯一的兒子遺留給曾在生病最後階段非常善待他的慷慨哥哥。這個男孩必須獲得照顧、接受教育。貝多芬接下這個責任時自己安慰自己，因為他知道自己已經「從一個不足取的母親手中救了一個無辜的孩子。」不久之後，他向當時在倫敦的學生黎斯悲嘆自己的不幸，他說他把這個小孩送到一間很壞的學校，所以他只好開始做起家事，讓男孩跟他住在家中。

他做了這個決定，所以我們才能夠充分了解他一八一六年三月八日寫給黎斯的信的結尾部分。「要對你的妻子說出所有慈善的話。很不幸，我沒有妻子。我只發現了一個妻子，但我無法擁有她，不過我不會因此憎惡女人。」

一八一六年的夏天，他寫道：

「愛，只有愛能夠提供我一個快樂的生活。哦，上帝，請讓我找到會引我走在美德途徑上的她，找到我可以**名正言順**地說是屬於我的她。」

「七月二十九日於巴登（Baden）。當M——坐著馬車經過時，我覺得她看著我。」

這位M——會是誰呢？我們完全不知道，美麗的泰莉莎·瑪法蒂（Therese Malfatti）要到第二年的一八一七年才嫁給凡·德羅茲迪克男爵（Baron von Drotzdick）；當時她住在維也納，而亞瑪利·色伯德已經嫁給「司法參事」。我們無法再推想下去。但我們已經有足夠經驗，可以自己做判斷：他對於某個迷人女性的心儀之情不斷被喚醒，所以，意向和必要性就與整個本性的內在渴望結合在一起。不只如此，他未來的快樂所依賴的希望之錨，也催促年紀已大又受苦的他要快點結婚。然而，他在遠處追求快樂時，為何沒有察覺到女人的溫柔專情緊緊跟隨著他呢？我們將會在這一章結束時再度提到這一點。

這位年輕的女士本人在日記上說：

「他對我的態度冷淡又拘謹；我把悲傷隱藏在內心

120

深處，但是一段時間後，我的那種願望——即我們希望可以讓他過比較快樂的生活——似乎部分實現了。我的家人對他很親切，他似乎完全了解我們對他的友善感情，這讓我非常高興。雖然我專注於四周天堂似的美景（靠近巴登的海倫娜山谷），但我並沒有忘記自己的責任。有關失去聽力之後對他造成的痛苦，他談了很多；有關那種迫使他退出社交的生活痛苦，他也談了很多。直到我們到達克拉美小屋時，這件事都佔據著我們的心思。」

三星期後的十月七日，這位年輕的女士繼續敘述貝多芬散步時的情況。

「我們回家時我很高興，因為我針對卡爾即將手術一事的很多要點讓他放心，我確知此事讓他很受折磨、很焦慮。我就看護等方面的事情安慰他。在山谷中進餐時，他的心情很快活，他的繆思也點燃起他的靈感。他寫了幾個樂節，我多麼喜歡啊！他對我說，『跟妳散步讓我在想法上很有收穫，這些想法以後會再生的。』」

「在蘭妮的建議下，我寄信給貝多芬，感謝他在我們相處的那一天賜給了我很大的快樂。我感到很欣慰，因為我無法以口頭的方式告訴他。我們跟他去吃早餐時，我感覺多麼悲傷，也發現要保持內心的平靜是多麼困難。這些都是我難以言喻的。然而，我為他看護他的小卡爾，幫了他一個忙，那種甜蜜的感覺不是言語所能形容。他說，他永遠無法報答我們。這一點讓我感到很大的安慰。我很高興他了解我們。」

然後她提到卡爾的手術：

「九月二十八日。我現在只能寫幾句，談談已經完成的手術，以及我們對這個可憐的受苦小孩的同情。現在，他對我們來說會比以前更珍貴。以他的年紀而言，他表現得相當早熟，讓我們很驚奇。我認為，現在我們應該幫小卡爾善良、高貴的伯父一個忙，讓他從此一直以感激的心記在心中。每次想及此，我心中就感到一種無法言表的強烈喜悅。」

「他今天來這時，我跟他談到卡爾的母親，以及他對這個男孩的未來計劃等等。他期望一切都很順利，

並表達**跟我們生活在一起**的願望。的確，這會是他所採行的最好計畫，但由於避暑別墅的關係，計畫無法實現。我從來沒有像現在那樣確信我永遠不會滿足他的心靈渴望！哦！他是那麼熱誠，那麼真誠，我有時感覺好像我能夠、也必須完全忠於他。我渴望讓他過著比較樂觀、愉快的生活，所以我就耽溺於這種愚蠢的想法；但是就像我所說的，我以前不曾體認到這是多麼不可能的事。」

我們要在這兒插進貝多芬於一八一六年九月二十二日寄給吉安那塔希歐家的父親的信。

「有時我很難表達我的感覺，也許你會了解到，言詞是多麼不足，無法傳達當你告訴我有關卡爾的手術消息時，我是多麼感謝。你必須原諒我無法說出其實我很樂於說出的話。」

「你很清楚，我是很希望聽到我所珍愛的小兒子的進一步進展情況。你那時在此地，所以我就寄信給伯納德，請他代我詢問你，但我還沒有聽到伯納德的回信。他顯然不曾去找你，你必須認為他是無情又無禮

的人。」

「我知道男孩是由你優秀的妻子看護和照顧，我是不可能為他感到焦慮的，但是我很想時常聽到有關他的消息。我無法助一臂之力緩和他的痛苦，這讓我也很痛苦，這一點你當然會很理解。我信任像伯納先生這樣一位無情、無同情心的朋友，似乎白費功夫了，所以，如果我訴諸你的仁慈，請求你時而寫一點東西給我，告訴我小孩的健康情況，你也不要感到奇怪。我要對你高貴、仁慈的妻子表示無數溫馨的感謝。匆匆寫完。

L‧凡‧貝多芬敬上。」

情況顯示，他非常忙著「他必須想及的其他事情」，所以，當他珍愛的兒子接受疝氣手術時，他不可能在場。他當時正在創作最重要和最崇高的作品之一——第九號交響曲。這部作品最初表達出人類生存的最深沉悲愁，最後則在「歡樂，諸神的美麗火花」（Freude, schöner Götterfunken，席勒詩歌《快樂頌》語詞）之中高聲發出歡呼，象徵非常引人入勝的感情。

　　幾天後，他找時間去造訪城鎮。就像這位年輕的女士在她的日記中所說的，他似乎心情很愉快，這無疑是歸因於完成偉大的作品後的內心滿足，也歸因於他「珍愛的兒子」獲得照顧和關心後感到很高興。他謙虛地稱之為「美妙的創造力」的那種「活動力」，似乎喚醒了自己的整個本性，至少暫時使他的體力恢復到比較良好的情況，也使他的心境恢復到健康的狀態。

　　這位年輕的女士寫道：

　　「九月二十日。昨天晚上，『親愛的貝多芬叔叔』又來找我們，帶來一位年輕的同鄉。我告訴他說，我相信他已經回到巴登，他則笑著回答說，他已經放棄『相信』。他心情很好，我真的很高興。我借給他的那首歌，他說會立刻拿來還我——就算只因為我喜愛誠實的表現。這首歌是威森柏格（Wessenberg）所作，名為《神秘、愛與真實》（Mystery, Love, and Truth）。他表現得很有趣，不斷用不同的字眼說出雙關語。」

　　他在滿心的感激中，忘記自己已經寫過一封表達感情的溫馨感謝信。在上面提到的那個晚上之後的一、兩天，

他又寫道：「我當時很匆忙，忘記說，關於吉安那塔希歐夫人在小卡爾生病期間對他所表現的一切愛意、溫柔和照顧，我會一直記得，心存深沉的感激，並記在我的帳簿中，視為永遠無法償還的債。」

　　大約這個時候，主辦這間學校的家庭由於各種不幸的原因而陷入相當貧窮的狀態中，所以貝多芬在幾封信中答應付給他們兩倍於約定的費用，報答他們對於他所珍愛的卡爾的照顧和慈愛。他有沒有這樣做呢？這位年輕的女士並沒有提到。但我們不久將會看到，在這之後不久，貝多芬本人的收入也減少了，所以他不得不放棄把卡爾從學校帶回來的珍貴計畫。

　　這位年輕女士芳妮小姐提到的那首歌，讓我們得以窺知貝多芬喜愛居住的世界。這首歌是在前一年開始創作，但在一八一六年春出現於維也納的《藝術、文學、戲劇與時尚》（Art, Literature, the Drama, and Fashion）雜誌，這份雜誌的編輯是貝多芬那位「沒有同情心的朋友」伯納德。貝多芬借這首歌是基於一種很實際的原因。我們提過的那位年輕的「同鄉」，就是來自波昂的偉大音樂出版家

西姆洛克（Nikolaus Simrock）的一個兒子，他在第二年出版了這首歌。

歌詞內文譯成英文是這樣的[19]：

《秘密》（The Secret）

哪兒有不凋花開綻？

哪兒有永遠閃耀著的星星？

告訴我，哦，繆思，要到什麼美麗的林間，

尋找那美妙的花兒和星星？

我無法教你到何處去發現

這些寶物，就算你不會洩漏秘密。

那星星和花兒就藏在心坎；

好好護衛它們的人將享有三倍的歡喜。

這首柔美、簡單的歌讚美愛與真的迷人力量，意在以

19.　這兒將英文譯成了中文。

朗誦而非歌唱的方式表達。所配的音樂直接從唱者心中湧現，以共鳴的合音感動聽者的內心。這一點從書寫在上面的文字可以看出來：「**要以強烈的感情演奏，調子不要鬆散。**」貝多芬把這些文字記在那本寫滿他的奏鳴曲（作品一〇六號）和第九號交響曲的概要的小筆記簿中。我們把貝多芬開始寫最偉大的天才之作的時間歸因於這個小小的事件，如此證明，小事件時常會明確決定這一位藝術家的靈魂中那最深沉的感情何時被激起，以及他腦中的雄偉創作何時初次盤旋於心中。然而，我們不久就會發現，雖然貝多芬沉迷於創造如此偉大作品所必然經歷的理想生活，且可以說遠離日常生活，但是他還是困於最強烈的困惑中，不斷與實際的生存進行戰鬥。縱使靈感湧現，使他置身在非尋常人所及的高峰，但是瑣事以及日常不可避免的需求，對他的身體狀態而言仍然是必要的。大約在這個時候，他患了肺病，一直到下一個夏天才痊癒。我們確實可以說，藝術家在與生活奮鬥的過程中都要經歷很多的悲愁！

這位年輕女士繼續寫道：

128

「十一月一日。我們珍愛的貝多芬的痛苦狀態，是我非常關心的事。生病了，四周都是不具同情心的人，沒有任何親密的關係，也沒有快樂可言。他！想起來真可怕！昨天我很高興聽到父親說，貝多芬又表示希望來跟我們生活在一起。我意識到，他開始認為我們是真正的朋友；如此，當我想到他沒有朋友，就像他自己所說的，『在這世界上孤獨一人』，我雖然感覺痛苦，但此時卻摻上了一點甜蜜的成分。只要這個高貴、獨一無二的人能夠過著一種真正快樂的生活，我什麼都可以犧牲。」

大約在此時，貝多芬寄了一封信給吉安那塔希歐家的父親，讓我們知道這件事。他在信中說：

「我的家很像一艘破毀的船，就算不是十分像，至少是接近這種狀態。我的健康也似乎沒有很快恢復到原來的情況。」在這種情形下，他顯然不可能為男孩請一位家教，讓他跟家教待在家中。因此，他請求吉安那塔希歐家的父親讓小孩在學校再待一學期，又說，他必須討論這個問題，談談男孩受教育的一些重點，「很不幸，這

種苦日子逼得我不得不這樣做。」此時是一八一六～七年的飢荒年。我們很快就會看出，這一點如何影響到貝多芬。

這位年輕的女士繼續在日記中寫道：

「十一月十日。蘭妮、李奧波和爸爸去看新女皇（巴伐利亞的卡洛琳，Caroline of Bavaria）進城，我想利用這個安靜的時辰寫一封長信給鄧克爾。但開始動筆時，我卻發現很難把思緒轉變成文字，所以就很失望地放棄，只寫了幾行，告訴他說，又看到貝多芬，我很高興；又說貝多芬對我多麼親切，雖然他顯然為自己的健康感到憂慮，我還是希望他會跟我們一起生活很多年。我告訴自己一千次，我沒有權力要求他比較喜歡我，但我還是表現得很幼稚，為了她似乎喜歡蘭妮勝過我而感到傷心。我不是十分喜歡他在我忙著家事時稱呼我『修女小姐』。我知道他將這個頭銜跟什麼想法聯想在一起，但我還是寧願他不要對我有這種想法。我完全不喜歡他只是把我看成一個很好的女管家，就像我完全不喜歡李奧波把蘭妮看成只適合當

伴侶的女人。如果我可以看護和照顧他，我會很樂意！難道他不值得有一個慈愛、體貼的人經常待在他身邊嗎？我時常會想像著一種景象：在這樣照顧他時，我們之間卻**沒有更**緊密地結合在一起。只要他知道，我只要為他照顧家事就可以讓他的生活過得很愉快，而我也會因此感到非常快樂，那他一定會感到很高興。」

　　我們要在這兒插進貝多芬的一封短箋，證明他很感激他自己和養子所受到的照顧；也證明，他認為這個年輕女士除了在對卡爾而言很必要的物質安逸之外的其他方面，也是他的助手，或勿寧說是顧問。他寫道：

　　「我衷心請求高貴又出身良好的Ａ・吉安那塔希歐夫人，把我年輕好動的姪子需要多少碼羊毛，告知很難記住褲子、襪子、鞋子數目的我，並且不用進一步詢問我──妳的卑微僕人──就能立刻回答。

　　今天晚上要向『修女小姐』請教有關卡爾的事，如果卡爾在的話。

　　Ｌ・Ｖ・貝多芬。」

　　大約這個時候，這位可憐但很努力工作的音樂家，又遭遇到另一種困惱和憂慮。「夜后」使勁對他進行報復，卡爾開始變得懶惰又無所事事。他在寫給吉安那塔希歐的信中說：

　　「由於你上次抱怨卡爾，我很想知道我對待他的方式有什麼效果。自那以後，我很高興發現他對榮譽很敏感。我們彼此很少講話，他會膽怯地壓壓我的手，但我沒有回報他的撫摸。他每一餐都吃得很少，並說他感覺很不快樂，只不過他並不告訴我原因。最後，當我們在外面散步時，他坦承，他之所以不快樂，是因為他沒有像以前那樣勤勉。於是，我就把我在這方面的想法稍微告訴他，以我的方式讓他感覺到溫暖。他的感情顯然很溫柔，由於他性格中有這個特點，我對他懷有很大的希望。」

　　這個可憐的人兒不久就明白了。芳妮小姐認為，一個秩序井然的家庭，由一個妻子兼母親主其事，對他而言會是最好的助力。這種想法確實是正確的，但是他喜愛平和與安靜這「兩種美妙的幸福」，加上他在某種程度上羞於

進行這種「關係」，所以他似乎無法常常去想及這種「關係」。同時，他固定的日常職責，一定會使得延誤帶來痛苦，且痛苦越來越強烈。

他寄信給吉安那塔希歐說：

「關於卡爾的母親，她已經公開表示希望看到卡爾跟我待在一起。你想必時常觀察到，我並不輕易相信她。我不喜歡把動機加諸於行動上，而現在她不會對卡爾造成任何傷害，我更會這樣。我想，你能夠很清楚地了解到，我習慣於以坦誠、公開的方式與所有朋友交往，我不會去做為了卡爾的緣故所不情願捲入的這種事，特別是所有涉及他母親的事。我會很高興永遠不再聽到有關這方面的任何一句話。」

這位年輕的女士繼續寫道：

「十一月十七日，晚上十點半。貝多芬今天來訪，看起來身體狀況很好，很強健，所以我並不擔心他上次的病對他造成的不良影響。其他人在餐桌旁徘徊時，我跟他談了很久的話：已經有一段時間沒有跟他閒聊這麼多事了。他所說的一切，他的每一種觀點都值得

記錄。我說，看到他喜歡蘭妮勝過我，我真的很痛苦又傷心。這樣寫出來似乎很愚蠢，但我還是禁不住。他一直跟我談了大約半個小時，此時蘭妮走進來。他立刻精神為之一振，似乎**忘記**我的存在。」

「我這個愚蠢的女孩，我還想要什麼呢？他跟平常一樣喜歡我，我應該滿足。我沒有權力期望更多。我最近感到非常悲傷，之後又這麼快就陷入對他的這種深情中，應該感到羞愧，因為我知道，這樣會讓我痛苦好幾個小時之久。我的直覺通常都是正確的，我很難把直覺從思緒中排除掉，但我非常擔心必須**過著沒有**我所渴望的愛的生活。我感覺需要愛和被愛，我感覺有權力被同情，我的**靈魂與另一個人的靈魂溶合在一起**。這種願望是緣於我認識一個像貝多芬這樣的人，這一點對我而言似乎是很自然的。**由於**願望存在，我不認為我配不上他。總有一天，我對他的感情所顯示出的力量，一定會讓他感覺到。」

「十一月二十三日。昨天我們去觀賞亞伯·史塔雷（Abbé Stadler）的神劇《拯救耶路撒冷》（The

Deliverance of Jerusalem）。我禁不住要重複我以前寫過的話，那就是，我並不喜歡打扮、社交和娛樂，不過我敢說我在這方面做得太過分了。然而我仍然**感覺我不再**年輕。也許，我不喜歡社交的主要原因是源於一個事實：我的時間完全花在必要的家事上，這樣我就很容易把其他事情視為不重要。如果我能夠為了只取悅**一個人**而打扮，那情況就很不一樣了。但是，啊呀！這個人對我而言並不存在。我知道有一個人我想要取悅，但他永不會想到我，至少不會以這種特別的方式想到我。」

「音樂很好，但就蘭妮和我的品味而言卻缺乏『真正的溫柔成份』。這要歸咎於這個獨一無二的人，即我們所珍愛的這個朋友，他教我們要到處尋覓這種成分。」

「十二月五日。一兩天前，貝多芬在早晨來看我們，我們進行了很有趣的談話；或者勿寧說，他告訴了我們很多有關他自己且讓我們感興趣的事情，我感覺十分快樂。然而他也告訴我們其他事，讓我十分不舒

服。我們非常可能在不久後就會失去他。他想要離開這個城鎮，因為他的偉大價值在這只獲得部份的賞識。這裡的情況多麼令人悲傷啊！他的感嘆很正確：在這兒，藝術必須為肉商和麵包商服務。如果為了他的好，那我必須要學習忍受他離開這兒後所會帶給我的痛苦，不再有時去深盼為他料理家事，讓他的生活比較容易好過。我懷疑我們是否會再看到他，或是否會時常聽到他的情況！無論會不會，上帝的旨意必須完成。在我們心中，他將一直跟我們在一起，因為我希望他不會忘記我們。這是我唯一的安慰。」

這個年輕的女士提到計畫很久的倫敦之行。在一八一六年十二月十八日，也就是上述談話之後的幾天，貝多芬寫信給那時在倫敦的年輕作曲家查爾斯·尼爾特（Charles Neate）說，如果他能為「愛樂學會」（Royal Philharmonic Society）寫一首交響樂或神劇，他會覺得「很得意」。他認為（正確地認為），自己身為作曲家在英國會比在自己的國家更受到高度的尊敬；也認為，在性格和氣質上，他覺得自己相當類似「高傲的英國人」——

當時人們這樣稱呼英國人。這次倫敦之旅並沒有在當時或之後的任何時候進行,然而,他的偉大作品第九號交響曲的完成,卻歸因於同樣這個英國「愛樂學會」的委託!

我們就讓這個年輕的女士繼續寫下去。

「十二月十六日。昨天我在貝多芬的陪伴下度過很愉快的一天。他心情很好;如果我的觀察沒有錯的話,他比平常對我們更親切。他表現出最大程度的耐性與善良的性情,回答我們所有的很多問題以及針對他本人的探問,還加上針對不同話題的眾多其他有趣細節。由於我總是認為,除了涉及他的藝術方面的事情之外,他對很多事情也十分了解,所以我特別高興自己的想法如此獲得公開的證實。」

「十二月二十日。又跟貝多芬度過另一個更加愉快的晚上。讓蘭妮很高興的是,貝多芬把自己剛完成的新歌獻給她,她會保存手稿作為紀念品。」

這首歌就是《來自小山的歌》(Ruf vom Berge, WoO 147),寫於才幾天前的十二月十三日,是描述那種「絕妙的單純」的典型作品,而這種「絕妙的單純」正

是貝多芬歌謠作品的迷人特色。至少這部作品沒有透露出悲愁或老年的意味，這位音樂家的創造天才是永遠年輕的。作詞者是腓特烈‧崔希克（Friedrich Treitschke），他在一八四一年以下列的文字激發貝多芬在《費黛里奧》中為佛羅里斯坦（Florestan）寫出旋律：

「難道我不會感覺到一陣溫和、細語的微風，難道我的墳墓不會被照亮？」等等。

《來自小山的歌》
只要我是一隻鳥兒，
我就會振動翅膀，
飛到親愛的情人妳那兒。
但是不能，我不能做到這樣，
我只好空哀嘆！

只要我是顆星星，
閃爍在黑夜中，
高掛在天空中，

妳就會對著我的亮光凝神，
希望我就在附近！

只要我是條小溪流，
在陽光下微微起波浪，
我就永不會害羞；
我會吻妳的腳一雙
在沒人走過的時候！

如果我是春天傍晚
的微風，我會從溫暖
的西方吹拂在妳的身上；
妳的胸房和嘴唇對我而言
會是美妙的休憩地方！

我在漫漫長夜驚醒，
想到妳可愛的臉，
時常在思緒中

深情地凝視著妳！

確實感到很傷心！

小溪流、星星、微風，

以及鳥兒全都很快離開，

要去尋覓我的愛情，

但只有我必須停留下來，

像被流放在後方的一個人！」

這個年輕的女士繼續寫道：

「十二月二十六日，聖史帝芬日。晚上時我們十分孤獨。他有時候會在星期日晚上來；正當我要放棄這種希望時，他終於出現了。這次，我沒有感覺像平常那樣快樂。最初，他只是用單音節語詞講話，在跟我們一起的大部分時間都是坐在那閱讀年鑑。我們之後一致認為，除了公民們為他帶來苦惱、讓他心情極為不好之外，他想必一直在受苦！父親對於上星期三的聽眾非常生氣，他們不僅無法欣賞我們這位大師的作

品，又不想把他排列在聲明的頂峰上。」

為了加以說明，我們必須在這引用維也納音樂刊物針對這一年的「音樂會」所做的報導中的一段文章。「音樂會」通常都是在聖誕節為一般醫院較窮苦的病人舉行。「音樂會是以貝多芬的 A 大調交響曲（第七號）做為開場。這部作品很難演奏，但還是在這位天才作曲家的指揮之下，以最大的精準度呈現出來。掌聲不是很熱烈，聽眾不像平常一樣要求再演奏一次最為人喜愛的行板，其原因只能這樣加以說明：聽眾擁擠，妨礙他們自由使用雙手。」

這是個多少值得注意的理由！

但是，貝多芬的失望程度想必更強烈，因為甚至在「他鐵一般嚴酷的時間」——他是這樣寫著——之中，以及為了姪子而花費很多錢的情況下，他很希望藉由一場自己舉辦的音樂會來增加收入。結果，大家對他的最偉大創作之一卻只表現出微弱的共鳴，使得他認為自己未來的工作沒有成功的希望。這也是促使他實現前往倫敦的計劃的進一步誘因。

　　這位年輕的女士繼續寫道：

　　「但這個晚上結束時，遠比開始時更加令人愉快。貝多芬時常像小孩一樣逗我們。他有時會顯示出真實又像孩子一樣的本性，這讓我時常感到不可思議。我們會彼此開玩笑。就因為他在離開**之前**表現出這種比較開朗的心情，所以之後在唱他所寫的那首美妙的歌《給遠方的戀人》（An die ferne Geliebte）時，我並沒有崩潰。我如何能夠不讓自己的整個靈魂充滿他的影像呢？無論我在什麼地方，不論我在做什麼，甚至是在做瑣碎的家事，我都感覺到他跟我同在，讓我心中充滿最美妙的愉悅。」

　　「甚至當我在羅曼（Rohmann）的家，雖然沒有什麼事物可以讓我想起他，我仍然感覺到他的靈魂在我身邊盤旋，讓我心中充滿最溫柔的悲愁。但在某些歌曲的影響下，甚至這種悲愁也時常會讓人感到痛苦。」

　　為了充分了解這位年輕女士的感覺，更為了對貝多芬的心靈的一種最深沉的感情有所同感，我們要向我們的讀者引介這首寫給遠方的戀人的歌。這首歌的簡單歌詞表達

出對於戀人的出現的溫柔渴望，寫詞的人是當時在維也納非常受人讚賞的詩人和學者。貝多芬認為歌詞是一種「衝動或快樂的靈感」，在音樂之中很美好地表達。

這首歌寫於一八一五～六年，就在他於巴登的「不快樂戀情」導致的悲愁心情襲擊他之前。也許這位偉大的音樂家在為這首歌寫美妙的音樂時，心中鍾情於某位特別的女人──有誰知道呢？有必要為了瞭解音樂而知道嗎？

如果這些簡單的字語是「唱出來，而不是唸出來」，就像歌德在向世人發表他的歌時所寫的；那麼，幾天之後，當這位年輕女士看到這位大師第一次把這些歌詞唱出來，藉由他的天才力量使它們變得不朽，我們就能夠對她的情感，對她的詩意特質起共鳴了。

她寫道：

「十二月二十九日。昨天我一放開筆，我們可喜的朋友貝多芬就來訪，讓我們很驚喜。我更加高興的是，這證明他與我們之間友誼的存在。這很出乎我們的意料，顯然是緣於他很喜歡跟我們在一起。我很高興注意到，我們現在跟他的關係很親近。他想必很喜歡我

們的友誼，比以前更重視這種友情。」

　　然後是以下坦誠的自白：

　　「一八一七年一月十一日。今天早晨我聽李奧波說M——已經正式向她母親要求羅蒂（Lotte）了。此刻我心中百感交集，儘管這個消息讓我感到高興，我還是禁不住哭出來。這個晚上，貝多芬會來這兒，就像上星期他幾乎每天都來這兒。他似乎依附著我們，這讓我感到不可言喻的快樂。小事件時常讓我感到難過、悲傷，也許可以確實稱之為嫉妒，例如，他慎重地回答蘭妮問及有關他戴著的一枚戒指的幼稚問題：她問他，除了他的『遠方的戀人』之外，是否還愛任何其他人。但這種感覺是緣於以下想法：不會有快樂的愛為我保留，而像貝多芬這樣一個人，比較喜歡一個較可能引起他興趣的人，我不應該對此感覺驚奇。」

　　「早晨。今天，我珍愛、快樂的蘿蒂來了！她一度感受到我現在所感到的相同疑慮與悲愁。也許我的疑慮與悲愁會轉變成喜樂，就像她的疑慮與悲愁已經轉變成喜樂！但願這種希望獲得祝福！」

　　「一月十九日。我們跟貝多芬度過極為有趣的一個晚上。蘭妮唱著他的《遠方的戀人》，而他伴奏。他在彈奏時，我似乎全神貫注。我的心靈專注於音樂中，在聆聽時，心中一種神聖的狂喜讓我難以忍受！最後，我們在表現完全的耐性之後，終於獲得充分的回報！他對我們表現得**那麼**和善。我們擔心，由於松諾爾家人的緣故，晚上的時光可能會過得有點『緩慢』；但事實證明，我們的擔心是沒有理由的。」

　　這個年輕的女士再度提到這種美妙的時刻，寫道：

　　「有一次，他為我帶來他那首《遠方的戀人》的內文，父親希望我的妹妹在唱這首歌時，我能為她伴奏。但貝多芬只簡單地說：『妳不用。』就自己坐在鋼琴旁，立即排除掉我的焦慮。但我必須補充說，他有幾次彈錯了。我的妹妹問道，她是否有唱錯，或類似這樣的問題，他指著一個沒有連結符號的地方，回答道：『很好！真的──但這兒。』啊呀！他並沒有聽她唱啊。」

　　這個年輕女士繼續補充說，貝多芬在為這首歌伴奏時，「全神貫注地坐在那兒。」然而她犯了一個小小的

錯誤，因為她說這位大師是在那個特別的晚上第一次為她帶來這首歌；其實她擁有這首歌已經有一段時間。

日記繼續寫下去：

「我應該抑制我對這個高貴的男人那種越來越強烈以及非常專注的興趣，但是，此時我已無法控制。想到他會在夏天時跟我們一起共度幾天之久，我就是無法排除或壓抑那種強烈的喜悅。那短短的幾個字就透露出大量隱藏的意義。但願他會跟我們一起共度幾天，然後呢？啊，然後我就可能懷有希望！而現在，現在我甚至不敢**希望**！」

我們就在這結束貝多芬的愛情插曲這章節，開始新的一章，讓這位年輕女士的柔情、真誠友誼在篇章中不斷發亮，幫助我們進一步演繹這位偉大音樂家的性格。她將以女人敏銳的心，懷著敬意揭露她在人生的路徑上偶遇的這位天才的性格與特色，經由她對於他那可貴的藝術和深沉又真實的喜愛，將引導我們以正確的方式了解他。

悲愁

Sorrow

　　貝多芬有多麼不適合從事他自己所計畫的教育與管控姪子一事，這一點在我們前面有關他藝術家生涯的敘述中可以一目了然。伴隨著他藝術生活的是，「夜后」所引發的持續和不斷增加的焦慮和困惱。

　　由於置身在困境中，他只好求助於朋友，解決有關他的姪子的問題；然而，一旦朋友自願伸出援手，他卻似乎並不重視、不感激。他輕視朋友的感覺，不斷對他們表現得很沒有信心，所以一直傷害到他們。記錄他在這方面的缺點，並不是一個愉快的工作，然而我們還是不得不這樣做；不僅為了證明友誼本身的真誠，也為了能夠公平評斷他和他的家庭之間的整個關係。

　　我們首先還是追蹤日記的發展。

　　「一月二十七日。我聽到一件事情後很煩惱，那就是，剛從伯父那裡回來的小卡爾生病了；他說他很不快樂。」

　　「一月三十一日。昨天早晨蘭妮跟我們珍愛的貝多芬談了很久。她告訴我說，他們討論藝術，然後談到他從一位布瑞曼（Bremen）地方的少女那兒收到的一

些信和禮物。」

是什麼禮物呢？他沒有告知我們，但我們知道，這位「布瑞曼地方的少女」是Ｗ．Ｃ．穆勒醫生（Dr. W.C.Müller）的一個女兒，名叫艾麗絲（Elise），是貝多芬的熱情仰慕者，她曾在家鄉布瑞曼公開演奏貝多芬的曲子。

大約這個時候，貝多芬和吉安那塔希歐家人之間的友誼交往中斷了。以下這則日記不言而喻。

「三月一日。貝多芬很生我們的氣，這對我們而言是很大的苦難；但他以那種方式顯示出來，更加令我難受。沒錯，父親對他不是很好，但我還是認為，貝多芬不應該以尖刻的嘲諷來反擊，因為他知道我們一直對他表現得多麼深情與關心。我認為，他是以厭惡人類的心情寫了那封信，我真的原諒他。自從蘭妮和我臥病在床的那個晚上以後，我們就沒有見過他。」

這兒所提到的那封信，在涉及卡爾的音樂教育方面——因為他此時已開始學音樂——語氣的確有點尖銳又堅決，但在其中幾乎無法發現「尖刻的嘲諷」成分，只有

一個像這位年輕女士的人才會發覺，因為她對這位大師懷有那種在當時很自然的敏銳友誼感。為了可能地了解，我們將引用這封信的必要部分，僅指出一點來加以說明，那就是，信中提到的知名的維也納作曲家徹爾尼（Carl Czerny）曾是貝多芬的學生，而此時是卡爾的音樂老師。貝多芬寫道：

「至少，我是第一次基於事情的急迫而必須被提醒：我有一種可喜的責任。這種責任不僅與我的藝術有關，也跟其他事情有關。我幾乎不必說，這種事將不會再發生。我很感謝你很好心，昨天派你的僕人來帶走卡爾。由於我對此事一無所知，情況也可能演變成：他必須待在徹爾尼那兒。」

我們最好在這說明，貝多芬之所以如此強調男孩被「帶走」，是基於一個事實：卡爾的母親習慣監視兒子的來來去去，部分是為了滿足母親看到孩子的渴望，部分則是為了向法庭毀謗卡爾的伯父和監護人，或者為了降低他在大家之中受尊敬的地位。就後者而言，她表現得很有成效，在一段時間之後的訴訟過程中，她讓「大家的同情」

完全傾向她那邊。

　　至於母親看望兒子一事，貝多芬寫道，母親每次表現這種企圖之後，男孩心中都會感到非常痛苦，對他的傷害甚於好處。他又寫道，「有關這個壞女人的謠言讓我很煩惱，所以今天什麼事都不適合做——我絕不讓卡爾聽到這些謠言。」對貝多芬而言，很重要的另一點是卡爾的音樂學習。貝多芬已經自己想像著姪子未來的生涯是成為一個偉大的音樂家，而他與吉安那塔希歐的學校斷絕關係的主要原因之一是，這個學校無法充分注意這個男孩練習彈鋼琴一事。

　　信繼續下去：

　　「至於他練習鋼琴一事，我必須請求你務必對他嚴格，要他持之以恆，否則他的鋼琴課就不會有效用。昨天他沒有碰鋼琴，我知道，這種事已經發生很多次，因為我親自檢視他所做的事，俾能評斷他進展的情況。」

　　「『音樂需要學習。』」

　　「用來專注這種藝術的那兩、三小時幾乎不足夠；

我必須請求你嚴格督促他善用這個時間。畢竟，專注於這種藝術在像你們這樣的一個學校中，並非不尋常的事。」

　　貝多芬確實非常苦惱，但當我們繼續看下去時就會明白，貝多芬和吉安那塔希歐的家人之間之所以出現很多誤解，是源於有關卡爾方面的真相的闕如。信的結尾是這樣的：「我極力表達敬意，

　　你的朋友，L・凡・貝多芬。」

　　這位年輕女士繼續寫道：

　　「三月六日。雖然我不再感到生氣，但貝多芬對我們所有人表現的行為卻讓我十分傷心。現在我盼望這件愚蠢的事過去了，結束了。縱使我不常見到他，我也盼望能夠確實知道，他是以親切又深情的感覺想到我們。我並不確定他現在是否如此。蘭妮和我日夜都為此感到傷心，甚至在夢中也感到痛苦。真的很糟！但願他知道他讓我們度過了多少不快樂的時辰，但願他能夠親自看到，**我們兩人**是多麼不值得他這樣對待我們！真的，他想必在心中感覺到我們多麼喜歡他——並

且會來找我們，彌補一切——重新成為朋友！」

這位年輕的女士在寫了上面這則日記之後，有一星期沒有寫日記，然後在三月十五日，我們看到以下的部分：

「我剛讀了我上一次的日記，感覺到一種奇異的快樂——因為他已經來找我們，我們**又成為朋友**。令我深感痛苦的是，我不得不承認，所有誤解都要怪卡爾。讓我更深感傷心的是，我們不得不把他的幾次不規矩行為告知他的伯父，讓他怒不可遏。」

「蘭妮問貝多芬，他是否仍然生我們的氣，他回答：『我不會高估自己而去生妳們的氣。』然而，他對我們的態度並沒有解凍——直到兩方說明了那次導致我們不和的小小誤解。父親去帶卡爾時顯得不圓滑，在有關卡爾的音樂課費用方面惹了麻煩，以及這男孩詭稱我們不准許他練習彈鋼琴，這一切全都似乎激怒了心情有點沮喪的貝多芬，使得他不由自主地吝於表現對我們應擁有的信任。至少，我是這樣認為。無論如何，他來了——似乎有點尷尬——也許因為他後悔寄了那封信。無論如何，我希望他此時一切都沒問題了，並且

我相信他將來會像過去一樣顯得友善。我以前不曾像現在一樣滿足於我的期望。但願我的願望能夠實現，他能夠了解到我們想要對他親切——但願他能真正了解我的這個願望，這樣，我們就可能緩和他的悲傷時辰，讓他的生活快活一點。」

　　無論如何，就算貝多芬不再不信任這家人，但他對於這間學校卻不見得如此，因為他自己很少造訪這間學校。這個年輕的女士在五月二日的日記中這樣說：

　　「我們最近很少看到我們珍愛的貝多芬。我衷心同情他，同情他的姪子，我擔心這個姪子會為他帶來很大的悲愁。只要能夠做到的話，我多麼願意減緩他所有的憂慮！他上次所寫的歌《北或南》（North or South）提供我們很多快樂時光。」

　　這歌的樂曲是於同一個冬天（一八一六～一七）寫成並發表，讓我們見識到貝多芬在某段時間的感覺：當時他掙扎著反抗持續以及不斷增加的苦惱，但卻越來越意識到自己的藝術將臻至一種較高的榮耀狀態，想要臻至讓他自己滿意的榮耀狀態。

寫歌詞的人是卡爾・拉培（Karl Lappe）[20]。我們引用其中幾行，證明其中的誇張風格：

《北或南》

北或南對我又有何異？

只要我在那兒看到天堂的壯麗！

只要那兒的美麗佳人和珍貴的技藝

在溫暖、愉悅的內心仍有一席之地。

北無法毀滅強有力的心靈；

弱者只會死於冬天的風中。

北或南我都不在意，

只要一顆熱烈的心在那兒永遠跟我在一起！

神秘的死亡以及提振精神的好眠；

歡迎你們孿生兄弟，帶著你們深沉的睡眠！

白日已盡，你疲累的眼睛閉起，

20. 德國詩人，一七七三年出生，一八四三年去世。

156

可愛的情景在心中升起。

白日短暫，生命短促，

為何它不留下卻又把我們迷住？

神秘的睡眠或死亡——我為何要擔心？

當晨曦來臨，一切都會光亮又清明！

　　日記的之後幾頁不具足夠的重要性，便不在這引用。貝多芬為了接近姪子，在春天把住處搬到較靠近學校的地方，相中同樣的郊區「鄉村道路區」中的一間房子。

　　這位年輕女士寫道：

　　「五月十三日。在隔了很長的一段時間後，貝多芬昨天來看望我們。**他融入我們的氛圍中**，他那有創造力的頭腦無疑是在忙著構思作品，讓人們在一百年後驚異於奇妙的美！我是在離**我們**很近的地方寫這些文字！我多麼希望他能夠免於每種憂慮，而他的創造力就這樣進展著。難怪他在接觸冷淡、平常、無同情心的人時，時常會感到煩惱、不愉快，因為他們會傷害他而不自知；他本來就不應該為了任何事情或任何人而感

到痛苦或不安！」

　　為了充分了解上面這段話，我們要引用貝多芬在一八一七年六月十九日寄給「聽他傾訴的人」爾多利女伯爵（Countess Erdödy）的一封信：「最近太多的事讓我煩惱。除了自從一八一六年十月六日以後時而生病之外，我經歷很多困擾！一天又一天，我希望解除掉我的受苦狀態。雖然我最近好一點了，但我想，還要花很長的時間才能再好轉。」

　　「妳可能會想像到，這種狀態是如何讓我感到痛苦！我耳聾的情況越來越嚴重。以前，我要關心自己的需求是很困難的事，現在更加如此，因為我還要供養我弟弟的孩子。我訴諸一個接著又一個的人，努力要緩和困境，但我到處都是孤獨一人，可以說成了狡猾壞人的戰利品。有數以千次之多，我想到時，我的親愛、仁慈的朋友。我現在仍然想到妳，但我**自己的痛苦完全把我壓垮了**。」

　　「死神越來越接近」的想法，對他而言一天比一天熟悉。大約在同一天，他根據席勒[21]的《威廉・泰爾》

（Wilhelm Tell）寫了一首小曲子《僧侶之歌》（The
Monk's song），是「紀念我們的克倫霍爾茲（Wenzel
Krumpholz）[22] 意外的死亡，一八一七年五月三日。」
貝多芬認識這位小提琴家，他忽然在前一天猝死在街上。
這首歌的歌詞如下：

　　「死神忽然攫住他的獵食；

　　不展緩他的刑期；

　　他遇見他，以他自己那可怕的方式，

　　把他從活人之中拖離。

　　不管有沒有準備好，他仍然被迫

　　去見他的判官——不管在天堂還是地獄！」

　　這一年，一八一七年，就作品而言是很差的一年。

　　下一則日記是這樣的：

21. 德國詩人、哲學家、歷史家、戲劇家，生於一七五九年，死於一八〇五年。

22. 演奏曼陀林和小提琴的音樂家，生於一七五〇年，死於一八一七年。

「六月一日。現在我很少看到貝多芬了。他離開我們這麼久，我非常傷心。但我知道，他打從心底喜歡我們，我仍然稍感安慰！」

就以下這則六月十五日的日記而言，我們必須知道，裡面所提到的巴卻爾（Herr Pacher）先生是一個有兩個小女兒的鰥夫，當時待在吉安那塔希歐的住處。由於他的外表和儀態都令芳妮小姐很生動地想起死去的情人，所以再自然不過地，她心中會對他日久生情；尤其是，她早就認定，偉大的音樂家貝多芬雖然與全家人友善，對她而言卻只會是一個朋友而已。但她並不鼓勵自己對巴卻爾先生懷有這種希望。她寫道：

「今天早晨從夢中醒來，有一段時間感覺心情很差。我夢到我們全都嚴重誤解了巴卻爾的品格；我認為他是個配得上我的情人，我的親戚也視他為珍貴的朋友，但他已證明他不值得我們信任。由於我做了這個夢，一段時間後都以一種有趣的新觀點想到他；我不知不覺把他和我死去的親愛情人混淆在一起。無論如何，我唯恐以後會很看重他的真正價值，加上我對

於他的鎮靜、冷漠的感覺很可能演變成比較熱烈的感覺，所以，我要自我警戒，畢竟我們將住在同一個房子之中。我不僅不要與他交往，並且也要對自己真誠，並忙於其他事情，然後等著看看他是否對我感興趣。雖然我寧願取悅**他**，也不取悅任何其他人，但我必須滿足於沒有他也可以維持下去的情況。」

「今天，貝多芬那種奇妙的創作天賦使得我比平常更加感動！他的音樂總是觸動我的靈魂最深處，讓我對他產生一種熱情。尤有進者，當我想到他擁有很多可靠的人格特性時，這種熱情就可能會增加。」

然後這個年輕的女士提供我們很多有關貝多芬的細節，在某種程度上說明了他生活中的快樂與不快樂之所在。她寫道：

「他和蘭妮最近針對愛與婚姻有一次簡短但很有趣的閒談。在很多方面，他確實是一個很特殊的人，在這方面的想法和見解更加特殊。他宣稱，他不喜歡把任何永遠不變的束縛**強加**在兩個人彼此的私密關係上。我想我了解他是意指：男人或女人的行動**自由**不應該受

到限制。他寧願一個女人把她的愛賜給他，加上她本性的最高貴部分，但不必在妻子對丈夫的關係中受到他的束縛。他認為，女人的自由受到了限制。」

「他談到了自己的一個朋友，說他很快樂，有幾個孩子，但還是認為，沒有愛的婚姻對男人是最好的。不過，我們並不同意他的朋友對婚姻的想法，就像我們也不同意他自己的想法；他說，就他的經驗而言，他不曾知道有一對結婚的夫妻不後悔他或她對婚姻所採取的措施。就他自己而言，他非常高興的是，以前所愛過的女孩中，沒有一位成為他的妻子，也在當時認為這會是世上最大的快樂。然後他補充說，男人無法一直實現自己的願望，這是好事一樁。」

「我不要再重複我的回答，但我相信**我知道有一個女孩**，她為他所愛，**不讓他的生活不快樂**。另一方面而言，她會讓他的生活快樂嗎？」

「蘭妮說，貝多芬會一直專心於他自己的藝術，而不會忠心於任何妻子——就算他有了一個妻子。他回答說，那是十分自然的，並且他永遠不會愛一個無法尊

重他的藝術的妻子。Basta[23]！」

我們同意，這個義大利感嘆詞「Basta，夠了」就足以終結這個年輕女士的願望，讓她永遠放棄自己的願望。然而，她所傳達的訊息，卻繼續透露出，她對這位偉大音樂家的不快樂命運懷有同樣的同情心理。

下一則日記標明的日期是六月二十五日：

「昨天，貝多芬顯得十分煩惱，為卡爾母親的事情悲傷得受不了。我們表示同情，他也跟我們討論私事，但似乎對他沒有用。」

我們就從貝多芬針對這一件新的困惱事情所寫的日記中引用幾句話。

「哦上帝啊！祢看到我被整個世界所遺棄，但我永不會表現不公正的行為。請答應我的懇求：讓我未來可以跟卡爾待在一起，因為這件事似乎還不很可能實現！哦，嚴酷的命運啊，無情的命運啊；不，不，我的悲慘狀態將永遠不會結束！」

23. 義大利語「夠了！」的意思，見下段。

這個年輕的女士根據記憶寫道：

「現在貝多芬似乎開始了一種新的生活狀態——如果我可以這樣稱呼它的話。他似乎決定要把身心全都專注在那男孩身上。無論這個男孩讓他感到很快樂，或是讓他陷在困境中，還是悲傷把他壓得喘不過氣，他都無法寫出來，或者不想寫出來。」

這是貝多芬生命中第一次經驗到這種感覺：有一個人完全依賴他，他自願把這個人拉到自己身邊，因為有一種衝動催促他要在一種家人的結合中尋求愛與深情，同時也基於自己本性中的熱情而相信：這種親密的關係會是為了他自己和這個男孩未來的好處。

古老的格言「滴水穿石」，多麼真實啊！數以千計的迷人的印象可能終生發揮影響力，經由父母的深情而培養出來，卻時常會在學校生活的僵硬紀律下從記憶中被清除掉。「卡爾跟我一起時是完全另一個男孩，」貝多芬在同年春天的日記中這樣寫著，「如此強化了我要他經常跟我相處的計畫。何況，這樣會讓我免掉那（學校）所引來的很多頭痛問題。」

這位年輕女士寫道：

「七月八日。我針對貝多芬寫給卡爾的一封信寫信給他，但他還沒有收到。我無法忍受想到我們之間發生了爭吵。他不能誤解我的信的內容，因為信中寫的是事實，表達我們對他的尊敬與讚賞，這一定會讓他很高興。父親指控說，貝多芬的行為時常前後很不一致，這種指控有其真實性，想到這點確實令我很不舒服。但他（貝多芬）怎麼能夠相信：父親可能像他所說的那樣對待卡爾？如果我曾承認腦中有這樣的想法，我會非常難受。」

貝多芬每天越來越懷疑姪子受到待遇的方式，那些涉及這個孩子的教育的人，開始過著很難受的生活。最後，事情再度演變到高潮。

日記繼續寫下去：

「七月二十一日。整體而言，昨天是很愉快的一天。但前天發生了幾件事，在相當程度上打斷了我平常生活的安靜進程。首先是那封寫給貝多芬的信，他終於收到了。我在信中以比談話更可能做到的有力方

式，寫出他在卡爾一事上的懷疑心理，以及我們對此事的觀點。」

之後她又補充說：

「關於貝多芬對我們的看法，我很高興能夠依賴我原來的想法，那就是，他了解我們對他的感覺。如果我的心靈寧靜是取決於我確定他不會錯誤地評斷我們或我們的行為，那麼我是免不了要這樣做的。」

「八月十日。自那以後，貝多芬遭遇到很多會令他煩惱的小事，最後的高潮是一件比以前所有的煩惱更嚴重的事。要不是蘭妮的行為表現得很有勇氣，我們就會受不了悲愁和煩惱的打擊。我很怕干涉到別人的事。然而，如果是我引起了這種不幸的困擾，也許我就會立刻屈服，俾能恢復寧靜。蘭妮和我幾乎無法耐心地等待巴卻爾先生到達，以便向他傾訴我們新增的悲愁和困惱，因為我們把他視為值得信任的朋友。他來的時候，情況又轉好，我很難壓抑我所感覺到的愉悅。他跟我們相處時感到很高興，似乎跟我們一樣快樂，所以，我更加難以壓抑我的愉悅感覺。卡爾從徹

爾尼家回來時，帶來他伯父的一封信，請求我不要把
那封信拿給我父親看，因為信是在**盛怒**以及**盲目的狂怒
中**寫成。就這樣一切都沒問題了。」

「昨天在回家途中，我看到巴卻爾走過去，心中大
喜過望。在心情很愉悅但有點不滿足於自己的情況下，
我在雨中折回去，回家時看到貝多芬寄給父親的信。
他在信中以受委屈的語氣寫到我，我不僅感到痛苦，
也感到極為生氣。我無法忍受，所以我就拿了筆，立
刻寫下我對此事的看法。我以前不曾有過這樣痛苦的
經驗，而引發此事的人，是我那麼高度尊敬的人，更
使我難以忍受這種痛苦。但願鄧克爾知道，貝多芬竟
然認為我會那麼**卑鄙**！如果他有一會兒的時間認為，我
會告訴卡爾說，我不認同他說的話，或者會向這個男
孩表示我對他伯父的行為感到遺憾，或是會貶低他在
姪子眼中的地位，或類似的事情，那麼，他想必認為
我是很卑鄙。」

「蘭妮斷言，貝多芬一定相信了我的信的內容。我
很有疑慮，因為我認為，如果一個人竟然懷疑又不信

任他從經驗中知道是值得完全信任的一個別人，那麼，他至少會有一段時間懷疑別人說出來證明他錯誤的任何話語。如果他知道了我針對此事所作或想到的事情，也許他就會有不同的評斷了。但這是不可能的——我就寬宏大量地原諒他吧！我深感痛苦又傷心，要不是巴卻爾的友誼表現——即我必須說出我所相信的事情——我就會比現在更淒慘。」

貝多芬有一種很令人遺憾的習慣，那就是，他會憑最初的衝動去做事，他會在日常的事物中憑最初的印象行動，這種習慣時常會讓他陷入窘境中。這位了解他這種習慣的年輕女士說道：「有一次，他讓我相當生氣，因為他把自己與母親之間的誤會歸咎於我。誤會是緣於我的妹妹無法解讀他在信中所寫的事情——這畢竟是非常可以原諒的錯誤。但我感到有點驚奇，因為儘管我寄了一封長信、費心解釋錯誤的原由，以及我在此事之中是多麼無辜，但是，他還是沒有對我表示任何歉意。他只是以威脅的姿態舉起手指，說道：『妳把事情弄得這樣一團糟，會自食其果的！』」

日記繼續寫下去：

「八月二十九日。我可以感到很安慰的是，我確知貝多芬完全了解我們為他所做的事有其價值；自從發生那次不快樂的事情之後，我們家中有一部份人至少對他而言是更加珍貴的。他對父親和蘭妮的態度極為和藹可親又溫馨。他在大門口跟蘭妮說話的時候，我沒有看到他。可以說，我感覺到好像他把我放置在背景之中。我敢說，這只是緣於我的膽怯。我努力要忘記他最近所做的事，但是，他如此誤解我，我當然免不了仍然感到傷心。蘭妮認為，他不久就會去旅行。我認為他的健康情況稍微好轉，但是他的身體虛弱，大大影響他的創造力，所以他決定屈服。」

倫敦的邀請書寄到了。貝多芬在七月初回信說，他要立刻開始兩首偉大交響曲的寫作，一是絕妙、高貴又充滿快樂的第九號交響曲，二是人們相當期待的未完成的第十號交響曲。

經過相當長的時間之後，芳妮小姐才又在日記中提到貝多芬，她只是插進有關他的一個小段落。

「十一月十日。前天晚上貝多芬來訪，他跟以前一樣顯得友善又和藹。我們更加對他的那位有趣的朋友做了揣測。」

這兒所指稱的這位有趣的朋友是誰呢？她是來自格拉茲的美麗又溫柔的瑪莉‧巴奇勒－柯斯恰夫人（Marie Pachler-Koschak），她在一八一七年夏末造訪維也納時常常陪伴貝多芬。她年輕，受過高等教育，很喜歡音樂。至今仍有一封短箋留存，貝多芬在其中提到她是「他的大腦創造力的真正義母」，並且很高興她想要多待幾天，因為這樣他們「就能夠享受更多的音樂」。但有一位年輕的律師安東‧辛德勒，大約在這段時間不斷跟貝多芬待在一起，日後跟貝多芬很親近，深得貝多芬的信任，所以就為這位偉大的音樂家寫傳記。他暗示說，貝多芬心中對這位迷人的年輕女人懷有一種比友誼更熱烈一些的感覺，並說這是一種「遲暮之愛」。那種特別會滋生在名人行為上的愛情流言，無疑在此時出現，傳到吉安那塔希歐家人耳中，他們很感興趣地研判這些傳言。這勿寧是極為自然的事，因為家中的一些成員對這位大師心存深情和讚賞。但是，

這位「有趣的朋友」的兒子，維也納的浮斯特·巴奇勒醫生（Dr. Faust Pachler）卻聲稱，基於貝多芬對於他母親的讚賞和友誼，他對母親除了最純正和最強烈的「藝術共鳴」之外，沒有其他感覺。

日記繼續寫下去：

「十二月二十三日。前天我聆聽貝多芬美妙的《艾格蒙》序曲。羅蒂跟我在一起。我跟平常一樣被他的作品的魅力所迷，但這個人本身並不快樂，讓我深感悲傷。」

這個年輕的女士是指稱最近落在這位大師肩上的任何特別的悲愁呢？還是只說出她對他整體生活的想法呢？這一點她倒沒有明說。但是一八一七年年末所寫的一首小曲子，卻讓我們在相當的程度上洞悉這位受苦的耳聾音樂家的感覺。這首曲子表達了他的心境，手稿的最前面寫著，「演奏時要帶著感情，但要很堅決，很明確，歌詞要清楚地朗誦出來。」這表示他深深了解自己創作的動機，也感謝詩人寫了歌詞中的詩。

就生命和快樂而言，貝多芬都籠罩在深沉的失望陰影

中，而芳妮小姐當然無法預測或體認到，一顆象徵快樂的高掛恆星會從這種陰影中出現。但是，我們現在卻擁有這部作品，它竟然是源於這種象徵暗黑、失望的悲愁墓穴。大奏鳴曲（作品一○六號）「受到了靈啟而產生」——貝多芬都是這樣稱呼他這個時期的作品——不久他又創作了《莊嚴彌撒曲》（Missa solemnis, Op. 123），預示了那崇高的葬禮聖歌和歡欣的快樂之歌，即「最後的交響曲」！

這位偉大的音樂家不斷陷入新的糾葛中，為那些關心他的人帶來苦惱和悲愁。這一點我們從接下來要引用的一八一八年一月八日的日記中可以推斷出來：

「星期四。星期日貝多芬的一個行為讓我很苦惱。他沒有接受我父親的建議，讓卡爾待在我們這兒很短的時間，也沒有告訴我們他拒絕的理由。因此，這個月結束的時候，我們就必須與這個男孩分開，而隨著他的離開，把我們跟我們珍愛的朋友貝多芬結合在一起的線索之一，就會被剪斷——儘管他最近為我們帶來很多麻煩。我最初不了解，為何此事讓我感到如此強烈的痛苦。我現在明白了，是他處理的方式。他在那

封很無情、很正式但極為有禮的信中，並沒有表達一點點對我們的感情和關心，讓我感到很痛苦，超過我想要承認的程度。他告訴父親說，離開的時間一到，就要把卡爾帶走。他自己非常可能去旅行，而信中的整個內容很明顯地顯示出，他完全不重視我們的感覺，不重視我們對他的考量所可能提出的任何要求，所以這次與卡爾分開，讓我們真的感到很不滿。」

上面所提到的信是寫於一八一八年一月六日，內容如下：

「敬啟者：為了不要在這件事上造成誤會，我要冒然告訴你說，很遺憾，我必須堅持已經做好的安排，在這個月底從你的優秀學校中把我的姪子帶走。至於你針對我的姪子所提出的建議，我對於他的未來有其他的想法，我相信，這些想法對他會是有利的。我仍然必須請求你接受我對於你的提議表達謝意。」

「我很可能比約定的時間更早帶走卡爾。由於我自己可能去旅行，我可能指定一個人為我處理這件事。我現在告訴你此事，以免讓你認為到時我派人去帶走

他會很奇怪。至於其他的，我的侄子和我終其一生都
會永遠感激你。我已經注意到，卡爾很感激你，我認
為此事證明，雖然他表現得很輕率，但他心地並不壞，
也並沒有惡意的傾向。」

「我希望他會有偉大的成就；他已經在你們優秀的
輔導下度過兩年，所以我更加這樣希望。」

這封信的語氣確實不具強烈的私密友善感。貝多芬在
措詞方面顯然很保守，因為他認為，不僅這間學校本身有
缺點，並且他也期望姪子未來有偉大的成就，他的家庭中
「名聲會在他身上增加雙倍光彩」，而他的姪子所受的教
育並未如同他所想望的那樣美好。也許，知性上的訓練確
實在某些方面會有缺點，但是，道德教養和這個家庭對於
那些受託學生的影響力，對這個孩子的未來福祉而言卻是
非常有益的，這一點，我們自己從這個家庭的這位女兒筆
下的日記片段中的每句話可以加以評斷。貝多芬想必很快
會發現自己所犯的錯誤，在之後的推論中感到很懊悔。他
把姪子從這種影響力中帶離後，一種悲慘的生涯就立刻開
始了。

日記繼續寫道：

「一月九日。家中有很多事必須做，加上父親身體微恙，我必須整個晚上待在他身邊。本來我可能耽於意志消沉的情緒中，現在也就在某種程度上變得不可能了。不用說我自己暗淡的未來，光想到貝多芬，就已經讓我今天感到很不快樂。」

「一月二十四日。今天早晨，卡爾離開我們，去跟他的伯父住在一起。但願他真誠專心於學業，回報我們珍愛的貝多芬的所有奉獻和自我犧牲！他的伯父寫來一封溫馨又深情的信，大大緩和了離別的痛苦。」

貝多芬是在姪子離開的那天早晨寫了信：

「我不會親自去，因為如果這樣做，就會看起來更像道別，我要避免所有這樣的場景。你們以高尚和誠實的方式教育我的姪子，請接受我最衷心和最熱誠的感謝。」

他打算儘早拜訪這家人，但由於有各種家務要安排，所以一直到因為需要才不得已再度跟這家人重敍親密感情。一直要到幾個月之後，日記中才第一次出現有關貝多

芬的內容，而且日記是在莫德林（Mödling）地方寫的。

「六月十五日。我們沒有聽到貝多芬的消息。我們昨天在普利爾（Priel）時，時間太短，沒有辦法去拜訪他。四周的鄉村看起來很迷人。」

貝多芬的家中遭逢困境，他為姪子請了一位新家教，等等，加上他自己顯得很無助，這一切我們都是根據他在一八一八年的夏天所寫的各種信件中推斷出來的。他是在這一年春天，根據提德吉的《尤倫妮亞》所寫、並以「哦希望！希望！」為開頭的詩作為「主旋律」，為他的貴族學生魯道夫大公譜成曲。史崔卻夫人（Frau Streicher）是作家席勒朋友的妻子，貝多芬從奧格斯堡（Augsburg）的童年時代就認識她，在維也納時常與她相處一小時之久，撫慰他的心靈。在六月十八日寫給她的一封信中，貝多芬談到他在處理僕人時遇到困難，以及他再度必須每天與卡爾的母親辛苦地周旋。「一切都陷在混亂之中，」他寫道，「不久我就必須被送到精神病院了。我在這方面已經遭遇了很多痛苦，情況一點也沒有改善。」發生了什麼事呢？卡爾的母親收買了貝多芬家的僕人，因此得以私

密地與兒子交談。

　　這位年輕的女士在日記中這樣敘述：「九月十日。星期日，我們在迷人的普利爾和莫德林地區與羅曼斯一家人度過。我們享受了愉快的一天，只是我認為很遺憾的是，每次我沒有在忙著應做的工作時，總是無法排除這種悄然爬上心頭的痛苦孤獨感。情況就好像我感覺到一種早就痊癒的創傷卻帶來痛苦。下午，我們去拜訪我們一直珍愛的貝多芬。他似乎專心在照顧姪子，顯得比以前滿足，特別是那位母親不再讓他感到憂心。他對於再度看到我們表示很高興，並說，一回到城裡就會來造訪我們。他為我們在那台英國鋼琴上彈奏音樂，是沒有彈很多，但仍然是**貝多芬**為我們彈奏！卡爾不在家。我離開時對他感到較為放心了。我本來對他的健康狀態有很多疑慮，有點擔心他的心情可能會讓我們感到不愉快。」

　　這兒所提到的那台鋼琴是「布羅威」（Broadwood）鋼琴，是由倫敦的幾位同好音樂家提供貝多芬的。他當然會在上面彈點東西，向訪客展示鋼琴的完美。這是他彈奏

的唯一理由。

下一則日記讓我們明察造成另一次困境的原因。「十一月七日。貝多芬今天來看我的父親。他剛從鄉下回來，正要把卡爾送到公立學校。」

這意味著，這個十二歲的小孩已經進入大學！母親與監護人之間的新爭執源於這件事，因為這個男孩利用伯父對他的信任，在他的伯父不曾意想到的某種程度上，利用了自己的自由和獨立。這位年輕女士預期會有新的麻煩出現，她寫道：

「十一月十七日。昨天貝多芬又跟我們待在一起。我們為他找到一名管家。他跟我們待了三小時，以書寫的方式進行談話，因為他耳聾的情況比平常嚴重。若一個人跟他待上很長的時間，總是會深深感受到他的性格中透露出的高貴特質，他的高道德標準激發了他所有的行為，滲透他的每種情操。我多麼希望卡爾將來會回報貝多芬現在所表現的一切自我犧牲行為！只不過我禁不住**預感到**他不會這樣做！貝多芬談到春天要到倫敦：從經濟的角度來看，這也許對他會

很有好處。」

　　大約在這個時期，貝多芬本能地經常造訪吉安那塔希歐家，因為在這個家的秩序井然與平和氣息中，他不僅為自己疲累的心靈發現了休憩與愉悅，也發現了他確實很需要的同情與友善的關照。

　　「十一月二十日。昨天，我們跟貝多芬度過了愉快的一天。蘭妮和我鼓起勇氣在他面前練習唱歌。我們本來認為他此刻沒有聽力和眼光欣賞任何東西，除了他正在仔細看的霍加斯（William Hogarth）[24]雕刻。但是，看啊，我們在唱第一首二重唱時，他卻靠近我們；尤有進者，更待在我們身邊。他對於我們的表現很感興趣，時而跟我們一起彈或唱，確實聽起來很滑稽，因為他並不是經常能夠抓住正確的調子。但這樣仍然有助於我們正確地表達。我們兩人都很後悔以前沒有鼓起勇氣這麼做，在他跟我們度過的夜晚中失去了很多快樂時光。此時他已經收到倫敦的第二次邀請函，

24.　英國畫家、版畫家、社會批評家，一六九七年出生，一七六四年去世。

顯然很快就會前往英國。他跟我們在一起確實很愉快，我感到十分快樂。蘭妮給他看她為自己未來的家所買的東西。我多麼希望他會常來看我們！他一定會注意到，我們有了他在身邊總是多麼愉快啊。」

然後，這個年輕女士根據記憶寫道：

「貝多芬時常非常喜歡說出無傷大雅的諷刺話。有一次，我們的父親對他說，『我的兩個女兒能夠彈奏你的音樂。』他卻笑出來。這樣就讓我們夠難受了。從那次以後，他來訪期間，音樂就成為我們客廳中的禁忌聲音。我不斷為此事感到後悔，因為有一天，當我認為他在隔壁房間看雜誌時，我克服了羞怯心理，開始彈起他的《你認識這個國家嗎？》（Kennst du das Land）。我還沒有彈完很多小節，他就走進房間、站在我旁邊，打著拍子，要我以漸強的方式彈一段通常以較緩慢方式表演的音樂。」

「十一月三十日。前天，貝多芬的管家告訴我們他姪子不規矩的行為表現，我不僅十分煩惱，也深感痛苦。這一次，他的行為比『輕率』更嚴重。好榜樣的

力量顯然無法根除壞性向！我無法說出卡爾的這種忘恩負義讓我感到的悲傷。但我們必須把這個可悲的事實和嚴峻真相告訴貝多芬，儘管我們這樣做可能引起多大的痛苦，也不管他在現在這種不快樂的心境中可能會感到多麼不愉快。這件事是那麼重要，但願能夠趕快做到。他知道男孩很輕率，但是他沒有意識到**敗壞**的內心這些可悲的特點。然而，我們還是必須告知他，如果沒有去做，就會來不及了。寫信會是最好的方式。啊！但願我是一個男人，可以成為他最親密的朋友！」

這個甚為敏感的女士針對這個問題所提供的進一步訊息，有其心理上的真正重要性。以下引自她的日記的內容，從字跡來判斷顯然是在個人感到非常激動的情況下寫出來的：

「十二月五日。前一、兩天我為了貝多芬的這件事感到十分苦惱。我永遠不會忘記那個時刻：他來告訴我們說，卡爾**已經離開**他，到他母親那兒。他把信給我們看，證明他姪子的惡劣行徑。看到這個已經有很多悲愁要忍受的人在哭泣，是我們所曾經見過最悲傷的

情景之一。」

「我記得我們努力要安慰貝多芬時,他淚流兩頰,回應我們對他表示的同情,叫著說,『啊!但是他讓我感到很羞愧!』」

然後她繼續說:

「父親很積極去工作,一人肩負扛起很多困惱。雖然置身在此事帶來的所有困惱和悲愁之中,但是知道貝多芬依賴我們,卻令我感到很快樂。是的,此刻我們似乎是他唯一的慰藉。如果他曾無情地評斷我們,他此時想必了解到他冤枉了我們。啊!我擔心他永遠不會知道我們會盡多大的力量幫助他;我是多麼強烈地渴望讓他快樂。他是多麼奇異又特殊的人啊!藉由警察的幫助,他已經找到姪子,現在跟姪子住在一起了。那個女人是多麼不正常的母親啊!想到這些可悲的事情為我們珍貴的朋友帶來悲愁,我就感到很害怕!這件事情的結局是:不是他就是她必須離開這個城鎮。貝多芬首先是希望這個誤入歧途的可憐男孩至少有一段時間受到我們的保護。這個計劃如果實現,將是我

182

的父親很大的友善表現，因為他一定會像監視犯人一樣地監視卡爾！」

「蘭妮和我剛才一直跟貝多芬談了幾個小時，或者勿寧說，我們必須以書寫的方式寫出我們想說的一切，因為當他像最近那樣很苦惱的時候，他是完全聽不到的。我們想必至少寫了一本書的量了。他是多麼大量、純潔又天真的人啊！這樣一個人竟然活得很不快樂，真令我感到痛苦！他無法了解，一個人是可能像那個女人那樣天生內心非常邪惡。我很高興，他在離開我們時說，我們幫了他的忙。他告訴我說，這件事煩擾著他，他整夜都可以聽到自己的心在砰砰跳，他必須努力集中心思，才能夠做任何事情。」

「我很想奉獻我的半輩子來使他免於痛苦，除了說我們將盡全力幫助他——雖然可能不會有什麼幫助——之外，我是敢於多說一點話來安慰他的。」

「為了卡爾離開後會一團糟的家事，他感到很痛苦。」

「他針對身體的營養問題說了一句很簡潔的話，讓

我深感很有道理。他認為，吃飯時如耽於必要的食物以外的東西，就是不去管我們的本性中有一個最需要細心照顧的部份，這樣就尤其是抗拒心靈所需要的東西了！」

以下這則日記再度證明，貝多芬對於不足取的姪子的無限愛意與溺愛，不幸使他不斷陷於困境中。

「十四日，星期一。昨天晚上我禁不住體認到一個痛苦的事實：我們是十分不可能贏得貝多芬的完全信任了。在我們誠心向他證明我們忠誠的友誼之後，他還這樣對待我們，這可真是對我們的不信任和懷疑達到無法忍受的程度。我們讓卡爾待在我們這兒九天，並且根據他伯父的希望以及與我們父親之間的協議，我們像犯人一樣緊密地監視他；基於我們父親的責任，不允許他跟其他學生交往，唯恐他帶壞他們。如今，貝多芬卻寫信給我們說，我們應該把卡爾的房間弄得溫暖一點，因為這個男孩不曾習慣手腳感覺冰冷；還說，他從來就沒有要讓他（卡爾）受到如此嚴屬對待的意思，他認為這個犯錯的人已經受夠處罰，繼續這

樣嚴格的管教，也許會造成更糟的後果！」

「因此，由於他溺愛這男孩，他相信這個他知道會說謊的男孩，而不相信他的可信賴的朋友們。昨天，我為此感到很痛苦，但今天，我只是同情一個人因自己所作所為而為自己帶來痛苦。如果這個人有所反省的話，一定會體認到，這是他在這世界上如此**孤獨**的主要原因。父親今天早晨寫信給他，讓他充分**了解**父親自己在這件事情上的看法。也許，他未來會了解我們。」

「今天下午，貝多芬從學校回來，與蘭妮見面，從她那兒帶走卡爾。結果到底會是如何呢？我禁不住預測凶多吉少！貝多芬太溺愛卡爾了；這個男孩對他而言無疑是不可或缺的，但是真可惜啊！我記得有一次，我請求他不要相信卡爾所說的話，不要決定把他帶離這裡，且重複十次說這樣是沒有用的；他回答道，『你認為我脆弱嗎？不要有這種想法。』等等。」

情況很快變得更糟。這位年輕女士在一八一九年一月十日寫道：

「穆勒（Müller）把貝多芬的困惱告訴我們，讓我

們很不快樂。那個邪惡的女人終於擊敗了他。他**被解除了監護權**，他那位可恥的姪子已經回到母親那兒。我可以想像貝多芬的悲痛。昨天晚上後，他都是孤獨一人，吃飯時沒有任何人陪著他。他應該知道，卡爾很高興跟母親在一起；也許這樣會緩和他離開卡爾的痛苦。」

卡爾的母親努力要質疑卡爾的伯父和監護人的身世並不高貴。整件事情關係到她的兒子未達法定年齡、由貴族組成的特殊法庭審理，而這些貴族相當清楚貝多芬的身分和品格，把整件事情交給了私底下站在她那一邊的一個公民法庭來處理。

就這樣，男孩回到她身邊，貝多芬必須選擇另一位監護人。新監護人所採取的第一個行動是表示希望男孩待在學校，貝多芬很自然立刻想到老朋友吉安那塔希歐。他向後者提到此事。為了充分討論此事，家人同意在某一天到他當時所在的莫德林造訪他。日記是這樣寫的：

「一八一九年六月十八日。我們旅行到莫德林的目的是要討論貝多芬『真誠地希望我們再度照顧他不守規矩的姪子』，但我們拒絕了。貝多芬告訴父親說，

儘管我們有寫信，他還是要來談一談。但是，在讀了信後，他就改變心意，把男孩送到布洛克林（Blöckling）的學校。儘管我們拒絕貝多芬的請求後心中感到痛苦，但我十分確定，我們做了對的事情；因為如果不這樣，我們可能無法做出真正有助益的事，也許反而造成很大的傷害。」

然後一年過去了，各方的人都很掙扎，爭論不已，最後貝多芬重新完全控制了他的姪子。然而，最能說明此事結果的，是貝多芬寄給朋友兼學生的魯道夫大公的一封短箋，他在信中說明自己對魯道夫大公授課不斷缺課的原因。

「我缺課的主要原因是，我那幾乎沒有任何正確道德感的姪子不斷惹麻煩，」他寫道。此後他進一步補充說，「而這種不斷的麻煩似乎是永久的。我沒有助力，看不到解脫之路！我很快建立起希望，風又很快把希望吹走！」

吉安那塔希歐家人若要享有安靜的時辰，似乎是很難得的奢侈。「苦惱，以及跟我們自己的家庭有關的各種

情況，似乎把我們跟貝多芬隔得很遠，最後我們就很少聽到他的消息了。」這位年輕的女士自己有一次這樣寫道。

但是有一段時間，貝多芬卻表明說，他並沒有忘記有一本沉重的帳簿很真誠地寫著吉安那塔希歐家人對他的姪子的所有關照和仁慈表現。他時常談到蘭妮，說道：「她不要我，她有自己的情人！」但他卻答應她說，他會為她的婚禮寫一首歌。時間接近時，他為一首歌譜了曲，加上合唱曲，獻給了她。寫歌詞的人是蘭妮的父親的一個朋友史坦因教授（Professor Stein）。歌詞的開頭是：「朋友，歌頌婚姻吧！」

手稿上的日期是一八一九年一月十四日，正是他遭遇最嚴重困惱的時候。如果我們考慮到，除了他的姪子沒有道德節操為他帶來的悲愁之外，在這段特別的時間，他正在專心創作他的《莊嚴彌撒曲》，自然沒有心思也沒有意願做其他事；那麼，他寫這首喜慶小歌，應該很明確又真實地證明：這位大師很感激對他很有恩惠的這個家庭。我們沒有聽說他出席婚禮，因此我們可以論定：就像他自己

有一次說的，「他的臉孔沒有權力出現在快樂的臉孔之中」。他之所以沒有在婚禮出現，是因為他在這個特別的時節絕不「快樂」。

從此以後，日記只有一些涉及貝多芬的部分，然而其中一則倒是饒富趣味。不過在引介之前，我們要大膽引用兩個段落，因為它們清楚表達音樂──尤其是貝多芬的作品──對於這個年輕女士的心靈深沉和滲透性的影響。她說，音樂表達了她的**存在**，即**她靈魂的生命**。她心中強烈渴望貝多芬享有快樂，其基礎即在於此；因為另一方面而言，貝多芬這位連受打擊、厭世又多疑的老人排除掉了所有社交愉悅，幾乎不具心靈方面的平常吸引力。德國民族，尤其是奧地利人的深沉、天生氣質，其最深處為貝多芬的音樂所撥動；並且也可以說，藉由共鳴的感動回應他的作品的每一個音符。

第一個段落如下，日期是一八一九年十一月十八日：

「陰鬱的想法像烏雲般不斷在我心中湧現，因為經過四年的沉寂後，我們的家中又出現了音樂。多麼大的改變啊！爾林格（Ehlinger）去世了；我們社會的靈

魂哥茲（Götz）離開了；羅曼、克麗色（Clarisse）和蘭妮都結婚了；鄧克爾不在，而我的母親病倒了！我感覺像幽靈徘徊在空廊。但在我上方和四周卻翱翔著那『神聖』的心靈，以其天堂似的光照亮了我黑暗的路徑。啊！音樂，音樂！要不是有你撫慰人的力量，我的孤獨會多麼更加強烈啊！」

第二個段落的日期一八二〇年四月十七日，引用如下：

「昨天我又聽了兩位寫出悅耳旋律的大師的作品，是貝多芬的一首新序曲，以及莫札特的《費加洛》序曲（Overture "The Marriage of Figaro"）。這些神聖作品的絕妙旋律讓我的靈魂充滿了多麼狂喜的感覺，想要崇拜這兩個人的最強烈渴望滲透我內心，他們兩人是靈啟的生命，創造出如此奇妙的作品！我們已經安排要很快去拜訪貝多芬。我完全無法表達我的遺憾：命運要我們彼此分離。他總是提供我那麼多內心和靈魂的愉悅。」

拜訪貝多芬是在兩、三天之後成行，在提到此事之後，日記沒有進一部有關貝多芬的記載。

「四月十九日，星期三。今天晚上我們去拜訪貝多芬。這是相隔一年後第一次見到他。我認為他很高興見到我們。他的情況似乎還不錯，無論如何，他暫時解脫了卡爾的母親所帶給他的憂慮和折磨。我非常痛苦地體認到，我們跟這位天賦很高的音樂家的所有關係，在某種程度上是結束了。他的耳聾變得非常嚴重，與他溝通的每句話都要用寫的。他寫了一首新歌，送給我當禮物，讓我感到無限的快樂。」

這首歌名為《星空下的日暮之歌》（Abendlied unter dem gestirnten Himmel, WoO 150），寫作的日期是一八二〇年三月四日，是有關他在寫作時陷入的奇異、憂鬱心境的很好實例。當時他的悲傷逾恆，似乎心中充滿預感：一種比曾經被迫忍受過的還要更深的悲愁在未來等著他。

日記本身是持續到一八二四年末，但我們所提到的上一則日記之後都沒有涉及貝多芬的部分。

「他的姪子離開之後，他和我們之間的關係就這樣斷裂了。他見到我母親時，拉起她的手、按著，真誠

地說道：『是的，我知道，我應該拜訪妳。』」這位年輕的女士在別的地方這樣說。但是貝多芬並沒有到這個家去。就兩邊而言，由於各種外在的環境很是複雜，他們無法再敘舊情，至少直到貝多芬在五十七歲去世後，他自己曾努力要解開卻枉然的生命之結才終於鬆開。

日記也沒有提到一八二四年五月七日舉行的重要音樂會。在這場音樂會中，大師的傑作《莊嚴彌撒曲》和第九號交響曲在大眾之前演出，聽眾欣喜逾恆。

隨著歲月的消逝，這位年輕女士聽到的消息讓她很是悲傷：貝多芬在姪子身上投注偉大的愛，他針對此事的結果的痛苦預言終於實現了。在這位年輕女士寫了最後那則日記後的幾年，不幸的事情接連發生在這個年輕的姪子身上，都是他自己任性的行為所造成。他終於無法走出自己所陷入的困境，只剩下企圖自殺一途。

這個企圖自殺的消息很快傳遍城鎮，騷動了遠近所有的人。他們以前對於卡爾的母親和伯父之間的法律訴訟很感興趣，也知道姪子讓很有才能的伯父感到很悲傷。他們根據他們對這些困惱所採取的不同觀點，有的對貝多芬表

示同情的朋友感情，有的則大肆譴責他，對他提出嚴厲的指控。但是貝多芬必須自己喝下他脆弱的感情幫他所斟滿的苦酒。我們從日記中所引用的片段充分證實了他顯示這種感情的方式。他不曾從姪子的行為對他的打擊中恢復過來。一位在他幾乎不到五十歲時看到他的目擊者這樣寫到他：「以前他健康又強壯，現在站在我們面前的是一個老人，外表像是七十歲，每陣強風吹來，他都會發抖、彎身。」

芳妮小姐對於這位她如此熱情讚賞的朋友的最後痛苦印象，是根據記憶說出來的。她很惋惜自己在大師去世之前很多個月的臥病期間無法去拜訪他。「他一直很不喜歡女性訪客，不見任何女性訪客。」芳妮小姐親口這樣說。

而大師自己呢？他臨死之前的那些日子發生了什麼事呢？他的結局如何呢？

詳讀這本日記後，我們對於那些形成他生命中最具人性的因素，以及最深刻地影響他個人生活的環境，有了最深入的了解；所以在結尾時，我們必須努力去清楚了解導致貝多芬一生的災難中一連串令人痛苦的事件，毫不保留

地仔細加以檢視。如此，我們儘管內心有不快的感覺，還是可以希望在結束描述他生命的一個階段時，留下一種令人感到安慰的印象，並藉由自由審視廣闊的人類生存領域，尋回我們自己的立足點——因為一個人一生的終結時期就是他整個生命的試金石。

悲劇的結局

The Tragical End

「在極為荒蕪和寂寞的方圓，

痛楚為愛情尋找一方寧靜，

它在那兒找到枯竭的心田，

且又沉浸在空無之中。」

歌德

　　貝多芬在一八○一年六月一日寫信給科爾蘭的阿曼姐（Amenda）：

　　「他和——無法相處；他太脆弱，無法擁有友誼，將會一直是如此。我只是把他和——視為樂器，高興的時候就把玩一下，但他們永遠無法真正看清我的內在和外在活動，也無法同情我。只是因為他們對我幫了忙，我才看重他們。」

　　這封寄給親密朋友的自白信顯示出，他意識到自己擁有無限的力量，能夠表現出驚人的努力作為，不僅以這種觀點看待四周的人，也時常以這種觀點對待他們。另一方面，他感覺自己「太強有力，無法擁有友誼」；因此，在他的藝術創造中，以及在他較深層的感覺和意見中都一

樣，皆是「獨自一人活在這個世界上」，就像他自己所認為的，「沒有朋友」。

貝多芬表現出英勇的挑戰態度面對生活，甚至支配環境，加上一種獨立的感覺。就像這位年輕的女士的日記中的內容所顯示的，他與人類社會的律則扞格不入，最後終究被迫遠離那共同途徑；而在這條途徑上，友誼與愛是以溫和及謹慎的步伐前進，同時促成人類不斷的進步。然後，在他晚年時，那種為另一個人採取行動並照顧他的平凡責任突然再度強加在他身上，於是，由於他的目標高遠，這種低層次的天資顯然沒有用武之地，或者說，他顯然無法發揮這種天資。他表現出最高尚的力量去盡這種責任，但是，由於他以自己的自我意志去取代生活本身所訂下的基本律則，結果自然造成：播下的是邪惡的種子，而不是善良的種子；儘管做一切除草和拔根的努力，邪惡的種子還是長得很繁茂，很有可能令較美好的大自然高貴植物窒息。

如果我們不去追蹤到此時為止幾乎不為人發覺、只是顯示在他藝術中的內在生命，那麼，我們對貝多芬的了解

將會是不完整的。「我們出身高或低都是一樣的；人性必須有它的發洩出口。」那位很精於研究人性的哲學家這樣說，他在《浮士德》之中把人性的一些階段擬人化了[25]。所以我們才努力要去洞悉貝多芬本性的這一部份，探討他的人性是否必須在這些難受的痛苦中找到發洩口。就像他並不真正看重吉安那塔希歐家人的可靠友誼，只是根據他們對他的幫助來回應他們——就像那位「修女小姐」芳妮那自我犧牲的奉獻不為他所體認，而綻放在他腳旁的紫羅蘭完全為他所忽視。所以，他在與姪子及其不體面的母親的關係上的倔強表現，也就導致他整個連串的專斷行為，不久就摧毀了所有彼此了解的可能性。

　　不用說，我們並不想讓姪子或他的母親免於「行為非常輕率、完全沒有價值可言」的指控。但有一件事是很明顯的。貝多芬以其高貴的想法和主張，就像阿爾卑斯山一樣壓在他的年輕姪子的性格上，不曾給他自然發展的機會。跟著而來的是迷亂、失望、反叛。姪子的較佳本性最

25.　指歌德與其名作《浮士德》。

後一次的掙扎，導致那次可怕的自殺企圖。

在我們面前出現了一個奇異的心理之謎，要解開謎題的每種嘗試似乎都像一種指控和譴責。然而，為了瞭解那種再度將我們從黑暗引向亮光的較高律則，我們就必須有所探討，或者嘗試著去探討。

事實上，貝多芬的內心完全專注於知性和力量方面的崇高工作。由於全心全力追求最崇高的事物，他忽視了那種畢竟構成生命主流的樸實與單純的善。全然犧牲個性，成就人類生存最直接和卑微的目標，不僅能夠為大部分的人類帶來快樂、提升人類通性，尤其能夠增加他們的價值與一貫性。

在行動的風潮中，生命的律則不曾出現在貝多芬的心中，一直到他面對此事，遭遇到責任的問題，在試圖解決這個問題時崩潰了。力量和英雄氣質的悲劇呈現在這個藝術家的生命中，在與他姪子的關係中造成了衝突和災難。英雄可以見之於藝術家中，因為他在認知到勢如萬鈞的神祕後，就把矛插進自己的胸中，為人類的真理獻出免費的貢物。

　　我們要在這兒補充一則具有指引作用的標記，那是緊接著在日記中出現的一種感情流露，是在一八一九年十一月所發出的一種內心呼叫。

　　不再是渴求感情的靈魂的一種自白，而是表達了這個女人心中的熱切盼望。

　　這個年輕女士寫道：

　　「關於我的內心，我不再多說什麼；我的內心是空的，一直是空的。這種空虛狀態比所想像的還難忍受。有時，最有說服力的理性也會失靈，而感情會氾濫。我無法藉由思考的力量加以克服。最好的方法是認定我什麼都不能做，什麼都不能改變，有一天也許情況會好轉！我認為，不曾有別人的心像我內心那樣強烈地、急切地又那樣枉然地渴求愛！」

　　就像植物渴望亮光，就像英雄渴求行動，就像為嚴峻的困境所壓服的心靈渴望自由，同樣的，這個女人的內心也渴求愛與積極的自我犧牲。雖然她不能如願，然而，就像她對貝多芬的情感依附一樣，在日常生活中，當歲月繼續推移時，她的熱情本性的衝力卻推動她，要她把自己追

求不到的東西無償提供給別人。她姪女的簡單言詞最能真實地見證她的晚年生活：「她確實很善良又和藹可親，每個人都禁不住喜愛她。」

另一位親戚在提到她的性格之所以如此可愛時，說道：「深沉、真實的虔誠之心，是她過著快樂、滿足的生活的秘密。」

至於大師本人，我們要怎麼說呢？世人的關心是投注在這位賜給了我們長久強烈歡愉時光的大師身上，不是專注在這個日記被我們引用的平凡女人身上。大師貝多芬有學會去了解她的感情根源，並贏得這種感情，視為自己美好的資產嗎？如果沒有，為什麼呢？

要不是為了這一點，我們為何要費心去知道有一個女人的心暗中忠實於他？日記及其內容之所以對我們而言有價值，只因為我們得以藉此評斷貝多芬性格的這一面，評斷他是不是偉大的人，就像他確實是最偉大的作曲家。

就算以最膚淺的方式閱讀這本日記，我們也可以看出其特別的重要性。如果深入探究貝多芬的本性，則我們先前對這位英雄的描述——關於他高貴的奮鬥與難受的痛

苦、他偉大的創造，以及他對大自然所有可喜的禮物的敏感度——其意義會更加豐富。雖然在這種對於貝多芬的沉默情懷中，我們幾乎無法發現平常的藝術家之愛，然而，我們還是要去探討那導致這種忠誠和真正的友誼、以及最後把他引向最榮耀目標的更深層原因。

顯然，他並沒有正確地詮釋那種大量投注在他「所珍愛的受監護人」身上、以及努力要從他肩上解除每種悲愁與困惱的愛意關照。在讚美他的名聲和偉大的同時，日記的作者還是看清他的個人本身。尤有進者，雖然她描述他的本性的高貴與傑出，卻不曾忘記他畢竟只是個人！他存在的唯一理由是他的藝術，而為了「神聖」、「不朽」、「永恆」的榮譽，他已為藝術付出了所有的心力！人們給予他的，或為他所做的，他都視為是他應得的——視為免費的貢物，因為他為他們工作，為了他們的好而創造出他自己的奇妙作品。所以，他為何不應該接受他們有能力給予的一切呢？

但是，正當生命中的一種新的因素，經由他非常喜愛的這個男孩向他呈現時，他寫了以下這些總括性的文字給

這個孩子的家庭教師：

「我請求你特別注意他的道德教育，因為道德教育是提升所有真正價值的途徑。無論人們會多麼嘲笑和輕視道德的善，歌德以及其他偉大的作家還是高度重視它；因為沒有了道德的善，沒有人能夠顯得真正傑出，也不可能顯得很充實。」

接下來的可悲經驗深深滲透他的內在本性，所以他逐漸採取一種完全不同的人生觀。大膽、有朝氣的心靈專注於「理解這世界」，而持續不斷的雄壯力量指引他發出毫無顧忌的呼叫：「力量是那些鶴立雞群的人的道德，而這種力量是我的！」但在經歷痛苦後，就算有了持續不斷的雄壯力量，我們也會發現，朝氣以及僅僅「力量」並無法為我們自己贏得快樂，或提供別人快樂。

他完成了偉大之事，他在腦中策畫更偉大的事情。他贏得讚賞與名聲，而與他同時代的人並不吝於承認他的天才；然而，他為自己的內在生命贏得了什麼呢？他獲得了什麼足以滿足他內心的渴望的東西呢？

「愛是一種自願的禮物！」

當他在出現於一八一九年的歌德的《東方與西方詩集》（West-östlicher Divan）中的這些文字下面劃線時，他在心中這樣叫了出來。

「你今天有對每個人表現得很有耐性嗎？」他在一八二〇年的日記中寫道；而他曾一度覺得自己「太強有力」，無法擁有友誼。然後，他心中驚覺到一種到那時都不為人知的對真正快樂的渴望，那是一種慾望，想要在心頭上緊抓著一種象徵活生生、有同情心的生命的具體東西。

外在的恩賜越來越飄離——這位偉大音樂家在晚年時，外在的恩賜確實以一種真正令人悲傷的方式飄落，包括了健康、有形的財富、以及每種舒適品，甚至榮耀與聲名也是，因為從一八二〇年後，以格留克、莫札特、海頓為傲並熱烈讚賞貝多芬的同樣那個維也納，卻把羅西尼（Gioachino Rossini）捧成偶像！那麼，外在的成功越衰減，而他又從經驗中學到，生命需要力量和名聲以外的珍寶，則他對於真正的生命珍寶的渴望就越加強烈。儘管他的藝術和繆思慷慨賜給他所有的榮耀，他內心還是感覺到

一種無法壓抑的空虛。他「沒有朋友」；他「單獨一人活在這個世界中」！

純然的人類需求——「至少有一個人是屬於他」——在一種自然慾望的不可抗拒力量下進入了他的生命之中。

雖然這個寫日記的年輕女士發現，甚至對貝多芬而言以及在他的雄壯精神的表現下，這種需求激烈地破繭而出，可以說是持續消遣其所珍愛的對象，然而，無論如何，我們不久將發現，他自己的生存卻在他這種愛的誇張與善變中遇難；但他體認到了律則，並根據它採取行動。他以一種真正合乎人性的方式接受考驗，保存了自己的人類特質，把人類的刺針強行深深插進自己的心中，一直到達他自己生命的根基。但他已經把捉到這個人類律則的永恆和廣泛的意義，洞察其豐盛的歡樂。

還有呢？

他甚至在此時也歌詠自己的悲愁、喜樂。就算我們高估他的生命圖象，即公眾以及他自己私人生活的圖象，在其中發現我們生存的所有動態的不朽迴響——但其實他從我們生存的這種根基深處所詠唱出來的內容比這還更多，

206

多了無數倍。不曾有藝術家比他洞察得更深入，因為不曾有音樂家比他更深入地把生命之刺插入自己心中，藉由心的屈服而贏得自己的成功與不朽。

如果我們注意他的天才在後期的發揮，包括輝煌的 C 小調《悲愴》奏鳴曲，以及表達生命的豐富力量的《熱情》奏鳴曲（"Appassionata", Op. 57）；《英雄》交響曲是以宏偉的方式宣揚萬物的一種新秩序，C 小調交響曲《命運》則明確地傳達了一個訊息：在人類的意志與命運的奮鬥中，人類的力量一定會戰勝；第七號交響曲是以崇高的方式宣布了這種勝利，以愉悅的方式宣布了豐富的人生的所有神奇與榮光——那麼，所有這些外在生活的榮耀、這些希望與悲怨，比起靈魂的呼叫、最深沉的萬物秩序的迴響又算什麼呢？後者響亮在貝多芬晚年的作品中，似乎在「維也納會議」中把他提升到最高點，就在此時第一次為他顯示其真正的教誨及其真正的痛苦！

「哦，請指引我的靈魂；哦，請把我的靈魂從這個悲愁深淵拯救出來！」我們聽到他這樣呼叫著。可以說，他是在大提琴奏鳴曲慢板，作品一〇二號的第二號中把這

種靈魂的呼叫雕塑成一個石碑，讓所有後代的人看得見。只要是敏感的人心都能夠在這部作品中察覺出其人性，也都能夠在對於壓倒性的生存力量的沉重認命中，彰顯出一種較崇高的生命。他不久之後就在日記中寫道：「祂是超越一切的！沒有了祂，什麼都沒有！」那部大奏鳴曲（作品一〇六號）的「慢板」是對於「超越一切的祂」的什麼樣的崇拜啊！這部作品是出現在那「令人痛苦的環境」之中。導致這種環境的是一八一七年～一八年間他在與那對母子的關係中所進行的掙扎，而我們在一位公正第三者的紀錄中似乎親身經歷到這種掙扎！

　　但是，如果這樣一種「慢板」只是一種個人的禱告——但卻是獨特的禱告——我們卻不久又會發現，這位能夠把自己的感覺延伸到整個人類的藝術家，發出了一種人類的禱告，結合所有生命的聲音，為他悲苦的命運哀傷，請求上蒼的幫助。一個偉大的靈魂專注於自身之上，成為壓在人類身上所有痛苦的代表。如果曾經有一位藝術家接受生活經驗的教誨，感覺到這樣一種天意的尊嚴，在宇宙性的禱告中傳達他的聲音；那麼，這個藝術家就是貝多芬。

　　「再度犧牲社交生活的所有瑣事吧！一位超越一切的上帝！」我們聽到他這樣呼叫著，當時他要去履行一個具優雅氣質的責任，就是以他的音樂藝術去慶祝他所珍愛的皇室朋友盧多夫大公生命中的一個決定性的事件。他準備為魯道夫大公被任命為歐繆茲大主教（Archbishop of Olmütz）一事，寫一首莊嚴的「彌撒曲」。

　　我們知道這首《莊嚴彌撒曲》是什麼樣的樂曲。它源自多年最深刻的沉思和折磨人的掙扎，像一座巨大的教堂聳立著；確實是往昔年代的風格，但卻自由又大膽地使用為人接受的形式，並且時常像是天上穿透出來的一線亮光，顯示出藝術家的偉大人性，而這位藝術家感覺自己接近「上方的祂」，很是安全，並以一種嶄新卻有美化作用的亮光為我們呈現熟悉的面貌。

　　但是，那種明顯地跨越到天堂的東西是什麼呢？它升到最高的地方，伸延到遠近各處，好像它能夠容納所有的存在，把所有的生命動態凝聚成一個宏大的整體。

　　它就是莊嚴的聖歌，是「來世生命」，是「一個永恆的生命」！是一個意象，象徵「神聖」力量的永恆流

動和無盡的豐富，把我們的感官引進過往藝術力有未逮的狂喜境界！在這種情況下，提供給藝術家的，想必是多麼美妙的永恆靈視，才能支撐他抗拒俗世的壓力。我們現在能夠了解，這個人時常不去觀看、也不去聽聞生活的俗事，在洶湧的靈感中，強力把這種瑣碎的生活帶進一種較高的境界。

但這種實際生活有其自身的律則，縱使美妙的知性狂喜也無法壓抑這種生活的要求。這個勇敢的搏鬥者儘管表現出雄壯的精神，還是必須在痛苦的刻骨銘心經驗中承認這一切。我們把他最崇高的創作，即以痛苦中辛苦獲致的快樂去創造的勝利果實，都歸功於他心靈發展的這個階段。

如果我們去研究第九號交響曲，則在了解其意義後，我們就會看到這個藝術家和這個人的形象，因為這首交響曲包含了他的整個一生的秘密和結論。

很慶幸的是，就這點而言，我們現在擁有——並且比其他時代更確定地擁有——有關這位藝術家自己的思想和感覺過程的觀點，擁有關於這部作品本身的詳細計劃。我

們必須清楚地加以了解。就某一方面而言，它是貝多芬的心路歷程。

我們知道，這部作品結束於席勒的〈歡樂，諸神的美麗火花〉的合唱。很久以前在波昂，當現代的精神，而不是復興人類的精神，以生動的形式出現在貝多芬高尚、年輕的抱負中時，席勒這個顯赫詩人的熱情以如此的方式湧現，非常吸引他，所以他決定為整首詩作曲。他的英雄似精神預知在何處會有一種結果出現，在何處「歡樂的旗子會揮動」。他預知，但沒有清楚認知到那個結果，那個目標，儘管席勒這詩人的本能已表達了。這種意象一再回歸到貝多芬內心。他想到要在第七號交響曲中，針對這首詩的幾個詩節寫出一首序曲。

但命運注定，在他還來能處理這件歡樂的事情前，人類就對他提出需求了。我們看到他的辛苦掙扎，我們聽到他祈求對「最不快樂的人類」表示慈悲。他進行一場艱巨的戰鬥，他提升自己的靈魂，憧憬一種永恆的需求；而在憧憬中，他自己的掙扎和痛苦消失了。此時，他把這些想像，把這些有關最深層的自我的努力，投注進自己的音樂

中。他洞悉內心的和諧，看出我們整個人類生存的失和，但他也破除籠罩其上的魔咒。

然而，就藝術和心理而言，他所面對的最大困難是在於發現正確的途徑。我們可以在他自己的筆記本中找到這方面的證據。

尤其是，有一本筆記簿關係到這種「歡樂」的引介。這「最後樂章」是始於對人類痛苦的最強烈感覺，可謂針對所有人類歡樂的殘忍、輕蔑笑聲。「不，這個迷宮太讓人想起我們的絕望處境！」這是我們針對難辨認的鉛筆手稿所能解讀出來的語詞。這讓我們記起，在第一樂章中，他的高貴勇氣面對命運、冷酷的必然性所進行的可怕掙扎，在這兒為我們顯示他在世界的悲愁中受了什麼苦。

「這是一個莊嚴的日子，讓我們以歌和舞來慶祝它！」他更進一步說，然後引進第一樂章的樂旨。

「啊，不，這太陰鬱了，我要更快活的東西。」此後出現了「諧謔曲」的樂旨：「這全是胡言亂語！」——出現了「慢板」的樂旨：「這太柔和，太溫柔了。」最後，當引介的暴風雨似的迸發再現時，他說道：「朋友們，

我們沒有理由失望；我相信音樂必須安慰我們、激勵我們。」

如此，這位「藝術家」允許我們進入他的工作坊，這個「人」則允許我們進入他的感情的神秘中。當貝多芬談到音樂是一種慰藉時，我們想到了那位緊跟著他的步伐、我們時代中最偉大的作曲家所說的話：「除了在愛之中，我無法把捉到的音樂的精神。」

現在，在檢視作品本身時，我們要問：到此時為止貝多芬所歌詠的一切，比起他的第九號交響曲前三個樂章中的人類悲愁以及對人類生存的渴求，又算什麼呢？

經由所有精神靈視的狂喜，以及所有藝術創造的歡欣，他的內心中永遠存在著那種自然的渴望：在另一個人的生命中讓我們的生命變得完美。從這種渴望中所流瀉出來的樂句，響亮著以前不曾聽過、來自人類深深的渴望中的一種回音。

「那是什麼？」當我們聽到這首交響曲「慢板」中的兩個旋律，同時它們也在我們身上發揮不可抗拒的力量時，我們就會不自覺地這樣問道。「我曾經感覺到，曾

經受苦嗎？曾經自問狂喜和快樂是什麼嗎？曾經自問對於這兩者的強烈渴望是什麼嗎？」我們最深奧的靈魂這樣回應。

這世界的悲愁被逐進最遙遠的藏匿地，我們對那象徵「否定」的蔓延灰霧進行一場勇敢的戰爭；生命本身是一場鬧劇，只是狂野的歡樂激情，只是慾望的滿足。甚至對我們自身的永恆與無限歡樂的展望，及其所有的榮耀和「神聖」的和諧，也無法安撫內心對「擁有」的渴望！

所以，這隻藝術家與人類的眼睛，已經洞悉了人類存在的所有最遙遠的秘密角落，知道在這個存在著殘忍的窮困和無法饜足的自私的世界中，他可以獲得什麼喜悅和快樂，獲得什麼無限的愛之暖流，也能夠把這個不毛的世界變成天堂。

「因為生命就是愛！」

貝多芬已經在《西方與東方的長篇詩集》中的這行文字下面畫了線，並且將比所有他之前的人更深刻地把捉到

這個人類存在的意義，在他的藝術中把它做為一種預言和一種慰藉，留傳給我們。

「哦，朋友們，不要用這種語調，讓我們使用更快樂、更有希望的語調！」他在「最後樂章」中的自然感情的極度迸發中再度這樣呼叫。然後，那種象徵真正人性的歌聲在此時隆隆響起，好像誕生自一種悲傷的自制，然而卻透露一種得意的自信，確知有一種永遠在消失中的快樂存在：

「歡樂，諸神的美麗火花，

天堂的女兒！」

人類的靈魂在這發現自我。那個年輕女士所寫的文字，「不曾有一顆心像這顆心，如此急切又如此徒然地渴望愛」，在這兒顯示其真實性——就「為了人類的生存」的這個較高意義而言。對所有人類的愛，很強烈地成為學習工作與快樂的最大能力。孩童的快樂也不會比人類在這種個人的存在中的快樂更純，更發出清晰的回響。在這種

旋律中，貝多芬的本身完全顯現了出來，而我們從其中採集到他的生命的最大喜悅，以及之前的悲愁。

他終於發現了他以如此真誠的祈禱和眼淚所追尋的東西：「全能」、「永恆」、「無限」的「真理」。「祂在上方，沒有祂什麼都沒有。」確信這個世界之中有一種「神聖」的力量——這種信念是如何得到其充分與神聖的證實呢？這並不是夢，不是幻想，不是欺詐。席勒表達的是一種抱負，是一種普遍的感覺和信心的迴響，但在這裡已成為真實——從一個真實的人和愛人類的人心中所發出來的清晰聲音。

他多麼確信：在一個令人失望的悲愁世界中，存在著這種象徵真正的「快樂」和「穩定」的基礎！

「接受擁抱吧，你們數以百萬的人

這個吻是給全世界的人！」

在愛之中如此強烈地體現生命，以嚴肅的樂音宣稱它是那種歡樂的「神聖火花」之基礎，同時也是其豐富和經

216

久的特質。快樂和不快樂的神祕在這兒解開了；這裡就存在著真實、豐富和永恆，簡言之，存在著真實的生命。

很少有一位藝術家像貝多芬那樣，經由自己的感覺如此純粹、深沉地演繹世界的真實，如此清晰、高尚地表達出世界的真相。他藉由一種偉大的靈視所具有的力量，把自己的生命從人格的侷限中提升起來，讓他自己和我們同享一種不朽。

一八二三年的夏天和秋天，貝多芬在完全遺忘這世界的情況下寫出這首從愛之中汨汨流出的快樂聖歌。它的壯偉與歡欣令人無法抗拒，好像它的歡悅氣息確實占據了這世界。這一點從一八二四年第一次發表時所發揮的作用可以獲得證明。數以千計的聽眾所表現的興奮之情，就像橫掃海上的暴風雨。「人們迸發響亮的叫聲，幾乎聽不到管弦樂的演奏了；眼淚徘徊在表演者的眼中。」一位演奏者這樣敘述。

只有貝多芬本人沒聽到吵雜的喝采聲。等到他注意到時，他抬起頭，十分鎮定地鞠躬。

就算世界上最具音樂性和同情性的聽眾──我們想必

這樣稱呼維也納的大眾——的賞識又算什麼呢？比起「一顆靈魂」的賞識，這對他而言又算什麼呢？因為「一顆靈魂」確實能夠了解他，確實能夠領會他最高上的抱負，且經由這種抱負來領會他的藝術。

他和姪子在此時的談話片段，比人們的長篇報導與描述所說出的還多。

貝多芬：「你在聽我的音樂時感覺如何？跟別人的感覺一樣嗎？」

姪子：「比較深刻，不只是震擊耳朵的感覺。」

但是，貝多芬卻越來越沉迷於自己的生活與工作，部分是性格的必然，部分，唉呀，是被自己和「珍愛的兒子」的每日生計需要所迫，所以他就更加放任後者。由於他的這位姪子此時已經從原來學校的紀律解脫，正在唸大學，所以，他不久就對於與伯父之間的交談、以及伯父的偉大理想所加諸他的控制力量感到不耐煩。他從「安逸」走向「輕浮」，然後走向「罪惡」。就像那位年輕的女士所擔心的，貝多芬對這個男孩表現出熱烈的感情，又希望「有一個真正依附他的人在身邊」；結果不僅導致伯父放鬆了

權威之韁，也使他屈服於這個年輕人，所以年輕人不久就開始不再理會監護人的願望。「哦，我的伯父！對於他，我可以隨心所欲。一點點阿諛的表現和幾句友善的話，很快就可以說服他！」在貝多芬給了他一些善意的規勸後，他卻這樣說。

「我有什麼地方不曾受傷，不曾被割到內心痛處呢？」我們聽到貝多芬這樣叫出來。然後又是「哦，不要再苦惱我。事實上，我再也沒有太多歲月可以活了！」這是針對這個男孩說的。貝多芬對男孩坦承：只要**他**有愛意、善良、正直，伯父就會感到完全快樂了。貝多芬已經放棄生命所提供的一切，但沒有放棄構成生命的一切！甚至上蒼也拒絕如他願，而他內心是如此充滿了愛，如此渴望愛。這是最後與最苦的一杯悲愁之酒。

這是騷動人類心胸的最深沉悲愁，這位大師以自己的樂音對我們訴說了這種悲愁。儘管到此時為止，他已經以同樣的樂音唱出了一切悲愁，他還是以最深沉、最原始、最動人的方式對我們訴說這種最深沉的悲愁。如果有人會正確地了解這位藝術家的完整本性，會洞悉這種源自最強

烈的痛苦的豐富之流，那就讓他帶著心靈的所有感覺投進這首最後的四部合奏曲——貝多芬的「天鵝之歌」[26]——的美妙源泉之中吧！

人類靈魂的最秘密動態，在這裡比在任何其他地方更加自然顯示出來；喜樂與悲愁似乎從同樣的源泉汨汨流出，沒有虛弱的怨言，沒有怯懦的憂傷措辭。最後的聲音不是「遺棄」與「死亡」，而是——不顧悲愁與犧牲——「豐富」與「生命」，無盡的生命，與對不朽的自覺！個人的利益被放棄了，但是那種以整體本性去把捉的他人利益，卻是整體的利益，象徵永恆以及彼此交織著的圓滿狀態。就像這位大師的藝術一樣，他在這最後幾年的所有個人言詞，都顯示出一種幾乎異常的和諧與溫和特性，以令人精神一振的方式傾洩在他朋友的日常狹小圈子上，留下一種無法磨滅的印象。

「你是最佳的一位——其他人只是中看不重用的東西。」他的朋友布魯寧的年輕兒子這樣寫道，表達他對此

26. 比喻藝術家臨終前最後的傑作。

事的簡單觀點。這個兒子在貝多芬最後一次生病時時常去看他，以自己年輕、清新的感覺去激勵他。

貝多芬就這樣活著，等於與外在世界隔離，但在自己的世界中卻更加快樂，因為他自己的世界此時首次為他顯示出清晰的憧憬與靈感。所以，人們看到他夢幻般走著，就任他前去，就像我們任一個屬於另一種存在的人前去。

一個住在維也納、認識佛蘭茲‧舒伯特的作家，看到貝多芬最後幾年有好幾個冬天的晚上都在一間小客棧度過。當他進去時，「所有的人內心都充滿最大的敬意」，這個人那「獅子似的頭湧現獅鬃似的灰髮」，在走進時以尖銳的眼光環顧四周，但步態搖晃，「好像在夢遊。」

他就走進去，坐在酒杯旁，抽著長菸斗，閉起眼睛。有認識的人跟他講話，或勿寧說對他喊叫時，他就會張開眼皮蓋，像從睡眠中驚醒的兀鷹，露出悲傷的微笑，從胸袋中抽出一本記事簿和一支鉛筆，交給講話的人。在回答了問題後，他又陷進沉思中。但有時他會從灰色的舊大衣的口袋中取出一本較厚的筆記簿，半閉著眼寫著。

「他在寫什麼呢？」我們這位提供訊息的人有一天

晚上問鄰居佛蘭茲‧舒伯特。

「他在作曲！」對方回答。

也許在這樣的時刻，一些樂音掠過他心中，就像降B大調弦樂四重奏（作品一三〇號）第一樂章的那些樂音，或者像同一首四重奏中的「漸漸諧謔」的那些樂音，在其中，所有的生命已經變成永恆力量的消遣對象。或者像第五樂章「抒情短歌」（Cavatina）中的那些樂音，而這首曲子對他而言是「所有四重奏樂章的極致，也是他最喜愛的作品」。我們這位提供訊息的人霍爾茲（Karl Holz）[27]在談到第九號交響曲的第一種象徵時，針對這首曲子說道，「他幾乎是流著悲傷的眼淚寫這首曲子，並向我坦承，他的音樂以前不曾讓他留下這種深刻的印象，甚至在重複這個樂章時他也總是會流淚。」

然而，這種「豐富的喜悅與悲愁」並非極致！

接著出現的是升C小調弦樂四重奏（作品一三一號）。像一種與自己之間的安詳談話，透露出世界的最深奧心

27. 業餘小提琴家、政府官員，當過貝多芬的秘書，以後會提及。

境，前導的慢板開始了；行板及其迷人、多變的生命圖像接著而來，像是歡樂的感情奔流；最終的快板則像生命本身的舞蹈，再加上其所有的恐懼、喜悅、困惑及突發的狂喜。像生命本身一樣，這位不可思議的音樂家在呈現生命的圖像時，表現出無止盡的豐富創造力。

　　但是，有一度他彷彿是最後一次描述了自己，同時唱出了臨死之歌。為了瞭解這一點，我們需要簡短地提到他的生涯。

　　他的姪子長大，成為貝多芬的生命，每日變得越來越是他內心所不可或缺的對象，結果卻因為荒廢學業而被大學所開除，進入工業學校就讀。但在這間學校，我們已經提到的那些困擾又在第一學期出現。接著是他與伯父之間有了嚴重衝突。然而，接著卻是完全的寬恕與和好；貝多芬幾乎是請求把愛踩在腳下的姪子要表現愛。就請大家讀讀一八二五年秋天的信吧。「高傲」、「毀謗」、「迷亂」甚囂塵上。但年輕人的善惡之心仍然在面對值得尊敬的伯父時發出強烈的衝擊聲，聲音越來越大，不久就發出讓人無法忍受又無法抗拒的喧囂聲。

　　然後，最惡劣、最可怕的事情發生了，因為他甚至不再認為偉大伯父的人格對他而言是神聖的。情況變得很令人難以忍受；這個年輕人企圖結束自己的生命。這件事情的細節，讓我們看到這種悲劇的衝突的根本原因；之所以說悲劇，是因為這種衝突同樣束縛兩方的意志。

　　我們是根據我們在這兒第一次自由引用的談話書來描述內容。談話大部分出現在貝多芬本人和政府官員兼小提琴家卡爾・霍爾茲之間。後者完成了很多有助益的任務，對於貝多芬而言是很有價值又不可或缺的人物。顯然他跟任何人一樣沒有預期災難會發生，但他卻至少在表面上準備要安慰並幫助這位年老、無助的大師。

　　時間大約是一八二六年仲夏。那時卡爾一直住在阿利加斯（Alleegasse）一位松墨先生（Herr Schlemmer）的房子中達一年之久。他的主要朋友和同伴是一個叫尼墨茲（Niemetz）的年輕人。

　　霍爾茲有一天早晨衝進貝多芬的房間，代松墨告訴他說，卡爾已經離開房子，要去自殺！他們兩人匆匆趕到阿利加斯。那是貝多芬一生中最可怕的一天。以下的談話是

跟耳聾的貝多芬同時開始進行的:

　　松墨:「長話短說。我聽說你的姪子最晚下個星期要自殺。我只能推測是債務的原因。我進行了探索,看看他是否一直在做任何準備工作,結果在他的抽屜中發現一把裝著子彈的手槍,還有其他火藥和子彈。於是我寫短箋給你,希望你能夠以父親的身分處理此事;手槍現在由我保管。請以溫和的方式說服他,否則他會被逼到死角。」

　　霍爾茲:「現在怎麼辦?更嚴重的事情會發生,阻止不了他的,他說他會再去找松墨;他剛剛跑去你那,他說,『阻撓我又有什麼用?要是我今天不成功,總有一天會做成。』」

　　松墨:「我的妻子手中有他的第二把手槍,她發現這把手槍時我不在家。」

　　貝多芬:「他會跳水自殺!」

　　霍爾茲:「如果他確實決定殺了自己,一定是不會把自己的意向告訴任何人的,尤其是不會告訴一個多嘴的女人,也許是戲劇界一位女名人。你有一次寄給

他休費南（Hufeland）[28] 的作品，加上你的評語；他提出多麼強烈的抗議啊！有人清晨在『卡琳西亞城門』（Karnthner Thor）看到他跟這個女人在一起。」

他們沿著公路匆匆趕到尼墨茲的房子；他不在家。然後，他們趕回阿利加斯，到了警察局，經由翻譯員開始進行較仔細的詢問。

霍爾茲：「他有戴戒指、穿絲衣領禮服嗎？沒有戴錶嗎？我們必須立刻派人到各咖啡館看看，然後再派人到他母親家！現在我們最好回家；你可以從家中派人到松墨那兒，吃飯後，我們到他母親那兒。」

焦慮的幾小時匆匆過去。他們回到他的母親那裡，終於在小筆記簿中發現草草寫著的文字：

卡爾：『現在完事了，不要再用譴責與怨言折磨我。只有一個會保持沉默的外科醫生。一切都過去了，之後可以安排一切了。』

貝多芬：「什麼時候發生的？」

28. 德國名醫，著有《延壽的藝術》（Art of Prolonging Life）。

　　母親：「他剛來；車夫把他從巴登地方的一塊巨岩上運下來。他在頭的左邊射進一顆子彈。」

　　然後貝多芬跟霍爾茲離開，我們聽到以下的細節：

　　霍爾茲：「他說，『但願他會停止他的那些譴責！』他想要在赫倫內索地方自殺，是在勞亨斯登的一塊巨岩上。昨天他離開我，直接進入城市，買了一隻手槍，坐馬車到巴登。從這點你可以明顯看出他忘恩負義，為何還要阻止他呢？如果在軍中，他將會受制於最嚴格的紀律。你離開時，他說：『但願他永遠不要再露臉！』我來到這兒，當時他正在外面門口地方抓住你的胸部，想要離開。他說，只要再有一句話提到你，他就要扯壞繃帶。」

　　所有的一切就像數隻匕首插進貝多芬心中。但此刻只有一件讓他憂慮的事。霍爾茲寫道：「他能否康復仍然是一個問題。頭部受傷是很危險的。」貝多芬真的為這個年輕人的生命感到憂慮，因為他是貝多芬所愛的唯一一個人。其實他愛貝多芬，因為貝多芬比外面世界的所有人更深深了解他，縱使此時很恨貝多芬，還是這樣表明。

大約兩星期後，我們發現了以下貝多芬親自寫的字跡：

「死去的貝多芬之死。」

這是指他的姪子還是他自己呢？誰會評斷呢？但其實都一樣，因為兩種情況都是他自己的生命受到了致命傷，而我們不久將聽到他的死亡之歌。

我們再引用筆記簿中的一些筆記，讓我們了解事情的核心。

貝多芬：「某一個晚上他去參加舞會，沒有在家睡覺。他母親去了普雷茲堡或其他地方。必須阻止他的狂賭，否則情況不可能改善。他經常跟車夫打撞球。」等等。

辛德勒：「工藝學校的男士已經利用機會警告他，因為他們時常看到他在咖啡館跟車夫和十分普通的人打撞球，跟他們比起來，他的技術時常是二流的。」

霍爾茲：「雖然年輕人的行事方面，我有足夠的經驗，但是他們所涉入的複雜情事，卻幾乎令人無法放心。女侍說，尼墨茲和卡爾一起玩各種惡作劇。」然後是卡爾寄給朋友的一封信中的片段：「你那迷人的女孩，

你的女神還好嗎？你有見她嗎？你會再見她嗎？我必須很匆忙寫這封信，唯恐會被老 N 一[29]發現。夠了，夠了！」

然而貝多芬卻寫道：「我仍然努力要讓他改過自新；如果放縱他的話，更嚴重的事情會跟著而來。我受的苦超過任何父親！甚至從童年時候起，我內心就很迷惑，感覺很狂亂，為頭痛所折磨。」

貝多芬去醫院看他。「如果你有什麼祕密的困惱，就經由你的母親向我透露吧。」霍爾茲曾傳達訊息：「他說不是恨，是完全另一種感覺，激起了他對你的憤怒。」那是早在這個男孩還沒有表達出自己的感覺之前。「他沒有說出其他理由，只說出在你的房子受到監禁，在你的監視下過著生活。」霍爾茲這樣寫著。布魯寧則這樣寫道：「他在警察局說，你不斷煩他，迫使他採取行動。」

最後，我們看到祕密完全解開了。

29. 應該是指尼墨茲。

「我變得更糟,因為我的伯父堅持讓我變得比較好!」卡爾在復原後這樣回答法官。

最了解這句話的人是貝多芬,偉大的貝多芬。對於遠距離的旁觀者,甚至對大師直接的同伴而言,這是一句很有啟示性的話;對貝多芬自己而言,這句話像太陽一樣顯然,像心中有愧的良知的刺一樣強插進他心中!他死於這種內心的衝突,因為這種衝突在不久之後變得越來越公開。

但這次的災難卻使得不幸的姪子表現部分的改過自新行為,而他伯父的死更加淨化他的內在本性的氛圍,對於他的意志具有抑制作用。他結婚了,成為好丈夫和好父親。他在婚姻生活中培養了偉大的伯父不知如何欣賞的特質,留下了一個過著和諧生活的家庭——除了一個繼承了「他母親血統」的兒子。

貝多芬意識到,某種自然律則已經採取了報復行動。對於世界與生命的這種更進一步瞭解,能夠提供安寧與滿足。貝多芬在其中扮有角色嗎?

「我在看到貝多芬時感到非常痛苦。」那個有趣的

230

女人瑪莉‧巴奇勒－科斯恰[30]在一八二三年年底這樣寫道，而那句話也獲得貝多芬的一位虔誠的朋友所證實，那就是來自倫敦的豎琴製造商史騰普（Stumpt），他在貝多芬晚年陷於困境時確實很幫助他。在再度拜訪貝多芬在德國的家和貝多芬後，他說道：「我立刻深深感覺到他看起來很不快樂。他的助手辛德勒在最後那次災難之後描述說，他看起來像『一個七十歲的老人，沒有了意志力，氣如游絲。』」

當「命運之神」第一次以威脅之姿敲擊他的門時，他寫道：「你將會看到，我並沒有不快樂，而是像我被允許活在這個塵世那樣的快樂。」

就是如此！他不僅像見證者所報導的那樣，表現出「不可名狀的鎮靜」去迎見死亡，並且也尋回安心的靈魂所繼承的歡樂。他已經凝視進生命的本質，他所獲得的是「深沉、真實的虔誠」，即愛的宗教。它的力量和永續的本質讓他感到滿足。

30. 優秀鋼琴家與作曲家，很為貝多芬的音樂所迷，她的鋼琴演奏也很獲得貝多芬的讚賞。

如要更詳細證明這一點，那是傳記作品的任務。但畢竟，最佳的表達是存在他的音樂中。他在音樂的詠唱中進入了安寧與喜悅的境地。

他在一八二四～二六年間沒有創作太多作品，但最後的幾首四重奏卻涵蓋了一個詩與真實的世界。他的靈魂最後一次真正流露，是最後一首弦樂四重奏（作品一三五號，F大調），那「很緩慢又很寧靜的樂音」，其出現的時間是他為珍愛的「兒子」感到非常焦慮的時候，讓我們更加洞悉他的心境，勝過針對談話和筆記簿所進行的所有探索。

這是他的死亡之歌，也是他的最高貴的生命之歌。沒有其他作品能夠如此明示他的靈魂的悲愁，沒有其他作品像這部作品是源自深沉痛苦的純然喜悅。這部作品就感情的真誠與深度而言是無與倫比的，在形式和動態的優美與豐盛方面也是無與倫比的。

如果我們能夠根據這些樂音的逐漸演繹，用文字來表達它們的意義，就會有一幅清楚的圖像呈現在我們眼前，讓我們不僅會感知到這部作品，並且也會感知到貝多芬的

整體本性。但為了瞭解這點，我們必須喚起樂音本身的迴響，讓它們的神奇亮光照在圖像上。我們在本書最後的地方提供這首「慢板」的旋律，並刻意加上彰顯其內在意義的德文。

也許，有關貝多芬本性的生動印象，可能出現在生動的歌中。僅僅字語和圖像永遠無法充分描述這種生動印象——也就是，在人類的快樂和永恆中，他那源自於痛苦的喜樂，也就是他那對人類的默默的愛。

貝多芬的墓歌

我很累了，要走向寧靜，

我活得很足夠了，受苦也是夠了，

在心中和生活所帶給我的痛楚中的傷口。

年輕的勇氣高昂且十足，

男人的努力認真且忠誠：

想要將整個世界擁抱，

充滿愛意地將幸福帶給她。

但是又有誰喜歡向生命靠近？
狂風暴雨般將我甩出尋常的軌道。
我所有的愛人都蕩然無存
留在我身邊的只有我的歌。

不論我是否走向死亡，
我都要吟唱愛之歌，
因為愛就是生活，
是人唯一的幸福。

從所有的世俗苦難中解放，
所有糾葛，全都赦免，
愛是真實、光亮的充滿、
祥和的生命，永恆的存在。

聽見・貝多芬失戀記
曲目精選

以樂佐文，有樂出版選輯本書提及貝多芬創作列表，
邀您聆賞大師傳世作品，親近字裡行間的生命脈絡，
並且深刻感受一代樂聖的藝術哲學。

第六號交響曲《田園》（Symphony No. 6, Op. 68, "Pastorale"）

《維多利亞之戰》（Battle of Vittoria, Op. 91）

《光榮時刻》（The Glorious Moment, Op. 136）

第七號交響曲（Symphony No. 7, Op. 92）

《李奧諾蕾·普羅哈斯卡》（Leonore Prohaska , WoO 96）

《費黛里奧》（Fidelio, Op. 72）

《悲愴》奏鳴曲（Piano Sonata No. 8, Op. 13, "Pathétique"）

第三號交響曲《英雄》（Symphony No. 3 , Op. 55, "Eroica"）

第五號交響曲《命運》（Symphony No. 5 , Op. 67）

弦樂四重奏，作品十八號（String Quartet No. 1, Op. 18）

第一號交響曲（Symphony No. 1, Op. 21）

《暴風雨》奏鳴曲，作品三十一號（Piano Sonata No. 16, Op. 31, "Tempest"）

《愛德蕾》（Adelaide, Op. 46）

第二號交響曲（Symphony No. 2, Op. 36）

《橄欖山上的基督》（Christus am Ölberge, Op. 85）

《蕾奧諾拉》序曲（Leonore Overture, No.3, Op. 72）

《田園》交響曲，第五樂章〈牧羊人的讚美詩〉（Shepherds' Hymn）

彌撒曲，作品八十六號（Mass, Op. 86）

《艾格蒙》序曲（Egmont Overture, Op. 84）

奏鳴曲，作品一〇九號（Piano Sonata No. 30, Op. 109）

《致希望》（An die Hoffnung, Op. 32）

《漢馬克拉維亞》奏鳴曲，作品一〇六號

（Piano Sonata No. 29, Op. 106, "Hammerklavier"）

第九號交響曲《合唱》（Symphony No. 9, Op. 125, "the Choral"）

奏鳴曲，作品五十七號（Piano Sonata No. 23, Op. 57）

《來自小山的歌》（Ruf vom Berge, WoO 147）

《給遠方的戀人》（An die ferne Geliebte, Op. 98）

《北或南》（North or South, WoO 148）

《僧侶之歌》（The Monk's song, WoO 104）

《莊嚴彌撒》（Missa solemnis, Op. 123）

《你認識這個國家嗎？》（Kennst du das Land, Op. 75）

《星空下的日暮之歌》

（Abendlied unter dem gestirnten Himmel, WoO 150）

《熱情》奏鳴曲（Piano Sonata No. 23, Op. 57, "Appassionata"）

弦樂四重奏，作品一三〇號（String Quartet No. 13, Op. 130）

弦樂四重奏，作品一三〇號，第五樂章〈抒情短歌〉（Cavatina）

弦樂四重奏，作品一三一號（String Quartet No. 14, Op. 131）

弦樂四重奏，作品一三五號（String Quartet No. 16, Op. 135）

部分曲目可至 MUZIK AIR 線上精選歌單免費聆聽

www.muzikair.com/tw/playing/pxz97k/

國家圖書館出版品預行編目 (CIP) 資料

貝多芬失戀記：得不到回報的愛 / 路德維希．諾爾 (Ludwig
Nohl) 原作；安妮．伍德 (Annie Wood) 英譯；陳蒼多中譯. --
初版. -- 臺北市：有樂出版, 2015.12
　面；　公分. -- (樂洋漫遊；4)
譯自：An Unrequited Love, an Episode in the Life of
Beethoven
ISBN 978-986-90838-6-7(平裝)

1. 貝多芬 (Beethoven, Ludwig van, 1770-1827) 2. 音樂家
3. 傳記

910.9943　　　　　　　　　104026207

♪ 樂洋漫遊　04

貝多芬失戀記－得不到回報的愛

An Unrequited Love, an Episode in the Life of Beethoven

作者：路德維希‧諾爾 Ludwig Nohl，英譯：安妮‧伍德 Annie Wood
中譯：陳蒼多
發行人兼總編輯：孫家璁
副總編輯：連士堯
責任編輯：林虹聿
校對：陳安駿、王若瑜、王凌緯
版型、封面設計：高偉哲

出版：有樂出版事業有限公司
地址：114 台北市內湖區瑞光路 583 巷 30 號 7 樓
電話：02-25775860
傳真：02-87515939
Email：service@muzik.com.tw
官網：http://www.muzik.com.tw
客服專線：02-25775860
法律顧問：天遠律師事務所　劉立恩律師

總經銷：大和書報圖書股份有限公司
地址：242 新北市新莊區五工五路 2 號
電話：（02）8990-2588
傳真：（02）2299-7900

印刷：沈氏藝術印刷股份有限公司
初版：2015 年 12 月
定價：320 元

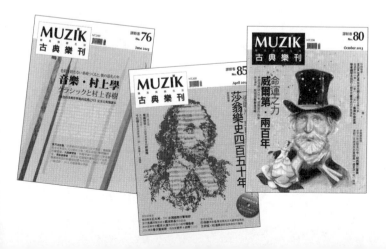

有樂精選·值得典藏

瑪格麗特·贊德
巨星之心～莎賓·梅耶音樂傳奇

單簧管女王唯一傳記　全球獨家中文版
多幅珍貴生活照　獨家收錄
卡拉揚與柏林愛樂知名「梅耶事件」
始末全記載
見證熱愛音樂的少女逐步成為舞台巨星
造就一代單簧管女王傳奇

定價：350 元

菲力斯·克立澤&席琳·勞爾
音樂腳註
我用腳，改變法國號世界！

天生無臂的法國號青年
用音樂擁抱世界
2014 德國 ECHO 古典音樂大獎得主
菲力斯·克立澤用人生證明，
堅定的意志，決定人生可能！

定價：350 元

茂木大輔
《交響情人夢》音樂監修獨門傳授：
拍手的規則
教你何時拍手，帶你聽懂音樂會！

無論新手老手都會詼諧一笑、
驚呼連連的古典音樂鑑賞指南
各種古典音樂疑難雜症
都在此幽默講解、專業解答！

定價：299 元

宮本円香
聽不見的鋼琴家

天生聽不見的人要如何學說話？
聽不見音樂的人要怎麼學鋼琴？
聽得見的旋律很美，但是聽不見
的旋律其實更美。
請一邊傾聽著我的琴聲，
一邊看看我的「紀實」吧。

定價：320 元

··

基頓·克萊曼
寫給青年藝術家的信

小提琴家　基頓·克萊曼
數十年音樂生涯砥礪琢磨
獻給所有熱愛藝術者的肺腑箴言

定價：250 元

··

藤拓弘
超成功鋼琴教室經營大全
～學員招生七法則～

個人鋼琴教室很難經營？
招生總是招不滿？學生總是留不住？
日本最紅鋼琴教室經營大師
自身成功經驗不藏私
7 個法則、7 個技巧，
讓你的鋼琴教室脫胎換骨！

定價：299 元

《貝多芬失戀記－得不到回報的愛》獨家優惠訂購單

訂戶資料

收件人姓名：＿＿＿＿＿＿＿＿＿＿＿＿ □先生　□小姐

生日：西元 ＿＿＿＿＿＿＿ 年 ＿＿＿＿＿ 月 ＿＿＿＿＿ 日

連絡電話：（手機）＿＿＿＿＿＿＿＿＿＿＿（室內）＿＿＿＿＿＿

Email：＿＿＿＿＿＿＿＿＿＿＿＿＿＿＿＿＿＿＿＿＿＿

寄送地址：□□□ ＿＿＿＿＿＿＿＿＿＿＿＿＿＿＿＿＿＿＿＿

＿＿＿＿＿＿＿＿＿＿＿＿＿＿＿＿＿＿＿＿＿＿＿＿＿

信用卡訂購

□ VISA　□ Master　□ JCB（美國 AE 運通卡不適用）

信用卡卡號：＿＿＿＿-＿＿＿＿-＿＿＿＿-＿＿＿＿

有效期限：＿＿＿＿＿＿＿＿

發卡銀行：＿＿＿＿＿＿＿＿＿＿＿＿＿

持卡人簽名：＿＿＿＿＿＿＿＿＿＿＿＿＿＿＿

訂購項目

□《MUZIK 古典樂刊》一年 11 期，優惠價 1,650 元

□《巨星之心～莎賓‧梅耶音樂傳奇》優惠價 277 元

□《音樂腳註》優惠價 277 元

□《拍手的規則》優惠價 237 元

□《寫給青年藝術家的信》優惠價 198 元

□《聽不見的鋼琴家》優惠價 253 元

□《超成功鋼琴教室經營大全》優惠價 237 元

劃撥訂購

劃撥帳號：50223078　戶名：有樂出版事業有限公司

ATM 匯款訂購（匯款後請來電確認）

國泰世華銀行（013）　帳號：1230-3500-3716

請務必於傳真後 24 小時後致電讀者服務專線確認訂單

傳真專線：（02）8751-5939

有樂出版

11492　台北市內湖區瑞光路 583 巷 30 號 7 樓

有樂出版事業有限公司　編輯部　收

請 貼 郵 資

- -

請沿虛線對摺

有樂出版

樂洋漫遊 04　《貝多芬失戀記－得不到回報的愛》

填問卷送雜誌！

只要填寫回函完成，並且留下您的姓名、E-mail、電話以及地址，郵寄或傳真回有樂出版事業有限公司，即可獲得《MUZIK古典樂刊》乙本！（價值NT$200）

《貝多芬失戀記－得不到回報的愛》讀者回函

1. 姓名：＿＿＿＿＿＿＿，性別：□男　□女
2. 生日：＿＿＿＿＿年＿＿＿＿＿月＿＿＿＿＿日
3. 職業：□軍公教　□工商貿易　□金融保險　□大眾傳播
 　　　□資訊業　□製造業　　□服務業　　□學生　　□其他
4. 教育程度：□國中以下　□高中／職　□大學／專科　□碩士以上
5. 平均年收入：□ 25 萬以下　□ 26-60 萬　□ 61-120 萬　□ 121 萬以上
6. E-mail：＿＿＿＿＿＿＿＿＿＿＿＿＿＿＿＿＿＿＿＿＿＿＿＿＿
7. 住址：＿＿＿＿＿＿＿＿＿＿＿＿＿＿＿＿＿＿＿＿＿＿＿＿＿＿＿
8. 聯絡電話：＿＿＿＿＿＿＿＿＿＿＿＿＿＿＿＿＿＿＿＿＿＿＿＿＿
9. 您如何發現《貝多芬失戀記－得不到回報的愛》這本書的？
 □在書店閒晃時　　　□網路書店的介紹，哪一家：＿＿＿＿＿＿＿
 □ MUZIK 古典樂刊推薦　□朋友推薦
 □其他：＿＿＿＿＿＿＿
10. 您習慣從何處購買書籍？
 □網路商城（博客來、讀冊生活、PChome...）
 □實體書店（誠品、金石堂、一般書店 ...）
 □其他：＿＿＿＿＿＿＿
11. 平常我獲取音樂資訊的管道是……
 □電視　□廣播　□雜誌／書籍　□唱片行
 □網路　□手機 APP　□其他：＿＿＿＿＿＿＿
12. 《貝多芬失戀記－得不到回報的愛》，我最喜歡的部分是……（可複選）
 □第一章　　　　　　□第二章：一位藝術家的生涯
 □第三章：自白　　　□第四章：愛情插曲
 □第五章：悲愁　　　□第六章：悲劇的結局
 □附錄：聽見‧貝多芬失戀記 曲目精選
13. 《貝多芬失戀記－得不到回報的愛》吸引您的原因？（可復選）
 □喜歡封面設計　　□喜歡古典音樂　　□喜歡作者
 □價格優惠　　　　□內容很實用　　　□其他：＿＿＿＿＿＿＿
14. 是否訂閱《MUZIK 古典樂刊》電子報？（電子報含有演奏會資訊、音樂會講座活動、古典音樂知識等內容）
 □是　　□否
15. 您希望我們未來出版何種書籍？
 ＿＿＿＿＿＿＿＿＿＿＿＿＿＿＿＿＿＿＿＿＿＿＿＿＿＿＿＿＿＿
16. 您對我們的建議：
 ＿＿＿＿＿＿＿＿＿＿＿＿＿＿＿＿＿＿＿＿＿＿＿＿＿＿＿＿＿＿
 ＿＿＿＿＿＿＿＿＿＿＿＿＿＿＿＿＿＿＿＿＿＿＿＿＿＿＿＿＿＿